滬港融慧

主編：曹如軍　季輝

 香港文匯出版社

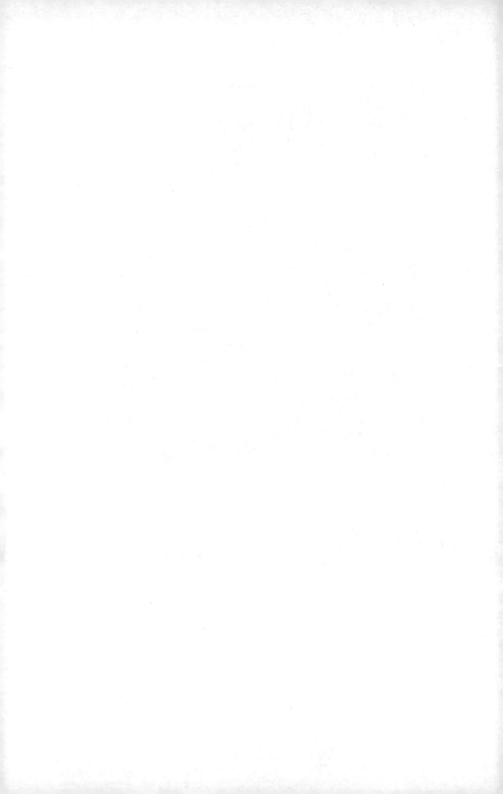

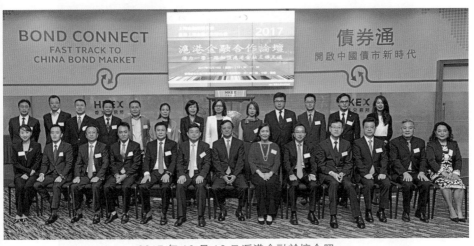

2017 年 10 月 16 日滬港金融論壇合照

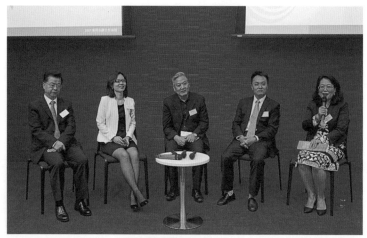

2017 年 10 月 16 日上海金融業聯合會和香港上海金融企業聯合會主辦第二屆滬港金融合作論壇。

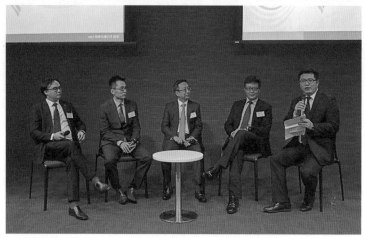

2017 年 10 月 16 日上海金融業聯合會和香港上海金融企業聯合會主辦第二屆滬港金融合作論壇。左起：一帶一路發展聯會主席戴景峰、富國資產管理 (香港) 行政總裁張立新、申萬宏源香港行政總裁郭純、港交所市場發展科上市發行服務部高級副總裁鍾創新、光大證券國際行政總裁李炳濤

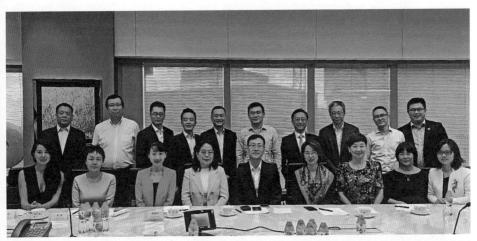

2017 年 7 月 13 日在國泰君安國際有限公司召開的香港上海金融企業聯合會第三屆理事長會議

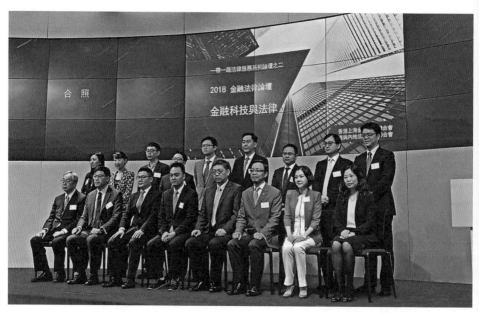

2018 年 5 月 23 日香港上海金融企業聯合會協辦的金融科技與法律論壇

2018 年 9 月 11 日香港上海金融企業聯合會董事責任培訓活動

2018 年 9 月 17 日在交通銀行香港分行召開的香港上海金融企業聯合會第五屆理事長會議

2018 年 9 月 17 日在交通銀行香港分行召開的香
港上海金融企業聯合會第五屆理事長會議

2018 年 11 月 29 日滬港金融論壇合照

2018 年 11 月 29 日滬港金融論壇合照

2018 年 11 月 29 日滬港金融論壇會場全景

浦東發展銀行香港分行行長張麗女士在 2019 年 4 月 30 日的綠色金融研討會上做主題演講

香港品質保證局總經理梁儷儀女士在 2019 年 4 月 30 日的綠色金融研討會上做主題演講

國泰君安國際有限公司債券部主管雷強先生在 2019 年 4 月 30 日的綠色金融研討會上做主題演講

香港上海金融企業聯合會副秘書長，麥振興律師事務所合夥人季輝律師在 2019 年 4 月 30 日的綠色金融研討會上做主題演講

香港綠色金融協會副會長楊巍先生在 2019 年 4月30日的綠色金融研討會上做主題演講

2019 年 4 月 30 日的綠色金融研討會嘉賓合影

部份作者簡介

李劍閣，原中央匯金投資有限責任公司副董事長，兼任中國國際金融公司董事長，原申銀萬國董事長，原國務院發展研究中心副主任。

李劍閣先生持有南京師範大學數學系理學士以及中國社會科學院研究生院經濟學碩士學位。他曾經擔任國務院發展研究中心研究員、國家計劃委員會政策研究室副主任、國家經濟貿易委員會政策法規司副司長、司長、國務院證券委員會辦公室主任、中國證券監督管理委員會副主席、常務副主席、國務院經濟體制改革辦公室副主任。

李劍閣先生曾任原國務院總理朱鎔基秘書，是國務院經濟智囊。李劍閣一直被譽爲「學者型管理者」，其從業資歷深厚，且三次獲得中國經濟學界最高獎項——孫冶方經濟科學獎。目睹中國金融業發展之路的他再次出山執掌中金，有分析認爲在中金面臨轉型之際，可以穩定大局，並爲中金備戰券商創新業務。

　　王鋒先生，高級經濟師。1989 年 8 月起歷任交通銀行鄭州分行支行副行長、行長及分行副行長；交通銀行山西省分行行長；交通銀行山東省分行行長；2017 年 8 月任交通銀行香港分行行政總裁；2018 年 7 月起任交通銀行首席專家，2019 年 2 月任交通銀行（香港）有限公司董事長，2019 年 8 月任中國交銀保險有限公司董事長。

　　傅帆先生曾任上投實業投資公司總經理助理，副總經理、上海國際集團有限公司董事會辦公室主任、上投摩根基金管理有限公司副總經理、上海國際信託有限公司副總經理、總經理、黨委副書記、副董事長、上海國際集團有限公司黨委委員、董事、副總裁、上海國有資産經營有限公司黨委書記、董事長。傅帆先生也曾任上海國際集團有限公司黨委副書記、董事、總裁，賽領國際投資基金（賽領資本）有限公司董事長，上海股權託管交易中心股份有限公司董事長、上海科創中心股權投資基金管理有限公司董事長。傅帆先生現任太平洋保險有限公司黨委副書記、擬任總裁。傅帆先生擁有經濟師資質，在金融行業具有幾十年的行業經驗。

　　巴曙松教授，香港交易所董事總經理、首席中國經濟學家，中國銀行業協會首席經濟學家，北京大學滙豐金融研究院執行院長，還兼任香港金融發展局內地機遇小組成員、中國宏觀經濟學會副會長、商務部經貿政策諮詢委員會委員、中國銀行保險監督管理委員會中國銀行業實施巴塞爾新資本協議專家指導委員會委員、中國證監會併購重組專家諮詢委員會委員、中國「十三五」國家發展規劃專家委員會委員、張培剛發展經濟學研究基金會理事長等。

　　巴曙松教授爲享受國務院特殊津貼專家，先後擔任中國銀行杭州市分行副行長、中銀香港助理總經理、中國證券業協會發展戰略委員會主任、國務院發展研究中心金融研究所副所長等職務，曾在北京大學中國經濟研究中心從事博士後研究，以及在哥倫比亞大學商學院擔任高級訪問學者，還擔任國務院發展研究中心基礎研究領域「國際經濟金融結構」

的首席專家。巴教授被評爲 2006–2015 年中文文獻經濟學領域被引用頻次最高的中國學者（《中國社會科學評價》2017 年）。

　　閻峰先生擔任國泰君安國際控股有限公司主席兼行政總裁，全面負責國泰君安國際業務的日常經營工作。閻峰博士為高級經濟師，於 1985 年獲得清華大學環境工程學學士學位，1990 年獲得中國社會科學院研究生院經濟學博士學位。閻峰博士於 1993 年加入國泰君安證券，後於 2000 年加入國泰君安國際，迄今為止已經積累了逾 27 年的金融行業從業經驗。閻峰博士同時還擔任中國人民政治協商會議第十三屆全國委員會委員、經濟委員會委員，香港中國企業協會副會長，香港中資證券業協會永遠名譽會長，香港中國金融協會副主席，香港中國企業協會上市公司委員會副主席等多項社會職務。

　　張麗女士現擔任上海浦東發展銀行股份有限公司香港分行行長，香港中國金融協會主席。張麗女士擁有北京大學經濟學學士學位以及中國人民銀行總行金融研究所經濟學碩士學位。1990 年至 2002 年期間，張麗女士先後在中國建設銀行中國國際業務部、金融機構部等多個重要崗位任職。2003 年至 2010 年期間張麗女士還先後擔任中國建設銀行南非約翰內斯堡分行副行長以及中國建設銀行香港分行副行長。

徐力先生目前擔任上海農村商業銀行股份有限公司董事長，主持董事會工作。徐力先生爲高級經濟師，於 1993 年獲得南開大學經濟學碩士學位。徐力先生 1993 年加入中國工商銀行，歷任中國工商銀行上海市分行行長助理，副行長，2015 年加入上海農商銀行，擔任行長職務，全面主持經營管理工作，2018 年 12 月起擔任董事長職務。徐力先生同時還兼任上海金融業聯合會副理事長以及上海市金融學會常務理事。

　　李炳濤先生持有經濟學博士學位，同時，持有特許金融分析師（CFA）及金融風險管理師（FRM）資格。李炳濤先生現任光大證券股份有限公司業務總監、光大證券金融控股有限公司總經理，中國光大證券國際有限公司執行董事兼行政總裁、光大新鴻基有限公司執行董事兼行政總裁。

　　李炳濤先生同時兼任香港中資證券業協會副會長並擔任風險管理與合規委員會主任委員、香港中國金融協會理事、香港上海金融企業聯合會副會長、中國證券業協會國際戰略委員會委員，南開大學、上海財經大學兼職教授，李炳濤先生還入選 2017 年上海海外金才開發計劃。

孫新榮先生，現任拔萃資本創始合夥人、董事長兼首席投資官。孫新榮先生曾經擔任中國工商銀行香港分行行長，孫先生爲高級經濟師，擁有浙江大學工商管理碩士以及華東師範大學經濟學學士。

孫新榮先生於 1989 年加入中國工商銀行，歷任浙江省分行國際業務部副總經理、省分行營業部本級業務部副總經理、新加坡分行副行長、香港分行副行長、總行香港信用卡中心總經理、香港分行行長。孫新榮先生在金融領域擁有近 30 年的從業經驗，具備豐富的資產管理經驗和大型銀行工作經歷，他先後在中國和海外市場從事私募證券投資、股權投資和創業投資管理。

孫新榮先生於 2011 年擔任廈門京道產業投資基金管理有限公司創始合夥人兼總裁，與中國工商銀行聯合發起設立天能動力基金，專注新能源汽車領域的投資；孫先生與廈門

市政府聯合發起設立國家戰略性新興産業基金，專注於節能環保領域，規模爲當年全國之最。

　　2013 年孫新榮先生聯合阿里巴巴集團部分創始股東、三捷投資集團有限公司及部分中港兩地的資深銀行家，創立了拔萃資産管理集團，這是一家主攻資産管理、財富管理和投資銀行的綜合性資産管理集團。

　　曹如軍先生於 1990 年上海交通大學資訊與控制工程系碩士研究生畢業後留校，在交通大學電力學院任教，後歷任上海萬國證券有限公司交易員、香港萬國證券公司中國市場部高級經理、中保集團資產管理公司高級基金經理、交通銀行香港培訓中心兼職講師，交銀國際證券有限公司董事、香港文匯報文匯管理學院副院長、民眾證券有限公司董事副總經理等職。除日常工作，曹如軍先生還擔任香港上海金融企業聯合會副理事長、滬港校友聯合會副主席等社會工作。曹先生作爲編委會委員，參與寫作、編輯了由紫荊出版社出版的《上海人家在香港》一書。

　　穆海潔女士，現任匯付天下有限公司執行董事兼總裁、上海匯付數據服務有限公司總裁，全面負責匯付天下及上海匯付數據運營工作，成功帶領公司於 2018 年 6 月 15 日登陸港交所主板。

　　穆海潔女士畢業於中歐國際工商學院，2000 年加入上海銀聯電子支付服務有限公司，於 2006 年與公司董事長周曄等人一同創辦匯付天下有限公司，迄今為止已積累逾 24 年的支付和金融科技領域從業經驗。穆海潔女士先後獲評上海市領軍人才、首批上海高新技術成果轉化先鋒人物。穆海潔女士同時還兼任中國支付清算協會理事會常務理事、上海金融信息行業協會副會長等多項社會職務。

　　陳曄女士是北京大學碩士研究生，陳女士擔任上海博雅方略集團創建人、副董事長、總裁，投資決策委員會主任、上海東方文化進修學院理事長、上海海派書畫院副理事長、博雅慈愛基金會理事長、上海市金融知聯會理事、上海金融業聯合會理事、香港上海金融企業聯合會副理事長兼秘書長。

　　陳女士擁有十多年文化、旅遊、商業、TMT 等產業投融資與運營經驗，參與過近 30 個商業、文旅項目的策劃及投融資。是「陸家嘴文化金融論壇」、「文化科技金融論壇」的總策劃。陳女士曾經提出文旅消費升級的「城市文娛客廳」、「生態休閒度假區」等概念。

　　陳曄女士領導的上海博雅集團集旅遊、文化、康養、科技、金融這 4+1 為產業格局，順應國家「幸福產業」發展戰略目標，以「文化＋科技＋金融」來提升項目的核心競爭

能力，重點佈局在城市文娛客廳、生態休閒度假區、田園綜合體、特色小鎮及通用航空五大領域，致力於成爲中國幸福產業智造者。

　　季輝律師擁有英國諾丁漢大學法學院法學碩士及中國上海交通大學法學院法學碩士學位。季輝律師在香港執業多年，同時擁有香港律師執照和中國律師執照。季輝律師目前擔任香港一家律師事務所的合夥人。

　　季輝律師曾經代理過多個大型中國國有及民營企業的境外債券發行專案，季律師也曾多次代理並成功完成中國內地企業在香港主板及創業板上市專案（包括 H 股及紅籌公司的上市）。季律師不僅在企業融資業務方面非常有經驗，也為香港多家上市公司提供關於公司治理和董事責任的培訓。同時，季律師經常在報刊雜誌上發表文章，迄今為止已經累計在香港的主要報刊雜誌上發表專業文章 25 篇並且出版了一本個人文集《旅程》。

　　季輝律師為上海市第十二屆青聯委員，上海海外聯誼會理事，一帶一路發展聯會副主席，香港華菁會理事，香港

上海浦東聯會常務理事等社會職務。季律師熱心社會公益活動，在法律工作之外積極參加各項社會活動，用自己的專業知識服務社會。

| 前言一 |

探索大變革時代的滬港合作新格局

巴曙松教授
香港交易所董事總經理兼首席中國經濟學家
北京大學滙豐金融研究院執行院長

在亞洲金融發展的歷史中，上海與香港的互動與合作，一直是引人注目的主線之一。當前，國際經濟金融環境出現劇烈變化，中國內地的經濟金融體系也處於關鍵性的轉型階段，在這樣的新背景下，滬港合作無論是模式還是具體的產品，或者發展趨勢，都將出現重要的變化，值得深入探討。香港上海金融企業聯合會在香港文匯報的《滬港融慧》專欄以此為題，我認為把握了當前中國乃至亞洲金融發展的關鍵之一。

上海和香港各自發揮自身的優勢，探索開放共贏的模式，在「滬港通」中表現得十分清晰。上海是中國在岸市場的金融中心，對內地市場具有強勁的影響力，但是，基於金融開放需要總體上遵循國家戰略部署，在內地依然會在較長

時期內保持資本管制，同時人民幣還沒有實現完全自由可兌換的條件下，要推動內地金融市場的開放，始終是一項充滿挑戰的任務。香港作爲與紐約、倫敦並駕齊驅的國際金融中心，本身就是國際金融體系中的重要一環，主要的國際金融機構在香港均設有營業機構，香港近年來的 IPO 規模始終在全球市場領先，香港交易所的金融衍生品交易規模也在全球交易所中顯著領先，2012 年香港交易所成功收購倫敦金屬交易所，使香港交易所成爲亞洲領先的跨洲際的綜合交易所集團。香港的銀行體系十分穩健，雖然經歷亞洲金融危機、以及美國次貸危機等的多次衝擊，依然表現出色。

更爲重要的是，香港與內地「一國兩制」的制度安排，使得香港一方面可以與國際金融體系密切融合，同時又可以爲內地市場的開放提供關鍵性的門戶作用。滬港通的機制設計突出了這樣的優勢，實際上建立了內地資本市場封閉可控的開放模式，並且以最小的制度成本實現了海內外市場的對接。我們相信，類似滬港通的滬港合作途徑與方式應當還有很多，值得我們進行深入探索。

2018 年底，我應香港上海金融企業聯合會的邀請，爲香港文匯報的《滬港融慧》專欄撰寫了一篇文章，《內房發展中出現的問題及政策建議》，探討內地房地產企業關注的重點問題。我的這篇文章發表於 2019 年 1 月 1 日，成爲香港文匯報《滬港融慧》專欄在 2019 年度發表的第一篇文章，算是見證了這個專欄的起步。

我也一直關注《滬港融慧》專欄的文章。這個專欄在 2018 年 8 月中旬以來，每兩個星期在文匯報的「財經論壇」版面刊登一篇有關金融資訊或者國家政策的文章，迄今爲止已經刊登了 30 多篇專業文章。《滬港融慧》的文章每一篇的篇幅都不很長，但是信息量大。其中涉及的金融領域包括金融行業的多個方面，比如證券、銀行、基金、保險、期貨以及法律合規等方面。

通讀全書，我感到《滬港融慧》專欄在幾個方面體現出了新意和特色。

首先，專欄設計同時融合了上海和香港的專業人士的智慧。這個專欄不僅介紹香港的最新金融動態，也邀請了上海

的金融界專家、企業界負責人和專業人士從各自行業的角度介紹心得體會。目前，《滬港融慧》專欄發表的 30 多篇文章中，其中三分之二為香港金融機構或者各界專業人士撰寫，三分之一為中國內地的金融機構或者各界專業人士撰寫，其內容既有金融界的熱點，比如粵港澳大灣區的設立、科創板的設立，也包括行業內的法規政策和實務經驗，比如香港交易所對於上市制度的改革以及過往滬港金融合作的經驗。

上海農村商業銀行股份有限公司董事長徐力先生在其撰寫的文章《戰略協同 助力內地農信機構「借船出海」》中表示，「長三角一體化與粵港澳大灣區建設同為國家戰略，在實現區域的內部協同發展的基礎上更要構建更高層次的區域間協同，資源分享、要素互通，在互聯互通中實現國家政策紅利最大化」。徐力董事長同時表示，「在長三角農信機構中，上海農商銀行處於「領頭羊」的位置。上海農商銀行願意為內地農信機構「借船出海」，支援企業「走出去」，參與「一帶一路」建設提供綜合金融服務

解決方案」。

　　原中國證監會副主席李劍閣先生在其《内地香港市場合作進入新階段》一文中指出，「在内地資本市場的開放進程中，多項改革都是起步於香港，有的甚至是專爲香港量身定做。比如，2011 年，爲支持人民幣國際化，解決境外投資者持有人民幣資產的問題，率先在香港進行 RQFII 試點」。李劍閣先生作爲中國金融界同時在政策與市場實踐方面具有豐富經驗的資深專家，親歷了中國金融制度的多項重要改革，正如李劍閣先生在文中所述，「從香港市場角度看，『内地元素』已經具有舉足輕重的分量」。

　　《滬港融慧》專欄的初衷也很好地體現了這個發展趨勢，可以說，這個專欄爲滬港兩地的機構和企業提供資訊互享、創造資源互通機會作出了積極貢獻。

　　其次，文章内容緊貼市場關注的焦點問題。《滬港融慧》的文章大部分都緊緊抓住了時代的熱點問題和最新的政策資訊，並且在第一時間經過作者的專業分析，從各個行業的角度進行解讀。在過去的一年時間，香港和上海都出台了不少

新的政策，建立了新的制度，比如中國科創板的設立、金融科技企業的發展和粵港澳大灣區的建立都是兩地各界人士積極探討的話題。

原申銀萬國證券股份有限公司副總裁、創豐元易投資管理合夥企業理事長陸文清先生在其《科創板應儘早接納海外投資者》一文中指出，希望科創板可以引入海外投資者。陸文清先生提出，「建議將科創板股票在上市第一天起就自動納入滬股通標的，通過滬港通管道吸引海外投資者參與。同時如科創板公司有其他類別證券在香港、倫敦交易所掛牌的話，也可納入港股通、倫港通標的」，「海外投資者通過滬港通參與科創板，有利於增加中國資本市場的資金增量和促進市場的良性發展，提高市場的國際化程度和治理標準，吸引更多的優質科創企業選擇科創板上市」。

相比較內地的科創板，香港資本市場的金融科技企業也發展得如火如荼。作爲內地首家在香港上市的支付公司，上海的匯付天下有限公司在金融科技領域作出了積極探索。匯付天下有限公司的總裁穆海潔女士在《數位化正重塑金融支

付發展》文中表示，「當今時代，偉大的數位化發展浪潮席捲全球，各行各業都在進行數位化轉型。數位化與製造業、零售業、金融業與服務業的融合開創了工業4.0、新零售、金融科技、共用服務等各類創新的商業模式。數位化企業以數位資產爲核心生產要素，以新技術爲主要生產力，已成爲商業進化的必然趨勢」。

在關於粤港澳大灣區建設的討論中，《滬港融慧》專欄的作者也從各自行業的角度進行了不同視角的分析。比如利佳健康服務有限公司總經理左佳明女士在其撰寫的《灣區「保險通」給滬港啓示》中提出，「大灣區發展規劃中，醫療行業、保險行業發展是其中重要範疇，其中保險通對於港人「跨境養老」、「跨境醫療」，乃至灣區人民養老、醫療水準都有十分積極的作用」。同時，香港金融企業聯合會副秘書長，香港麥振興律師事務所合夥人季輝律師在其《大灣區爲滬港資本市場添機遇》一文中表示，「粤港澳大灣區的設立不僅有利於促進區域經濟一體化的進程，對於上海和香港這兩個國際金融中心的發展也將起到互補互助，協同發展

的積極作用」。

第三、行業專家分享寶貴的專業經驗。《滬港融慧》專欄文章內容的專業化程度比較高，爲本專欄撰文的作者多爲金融機構資深專家和各界專業人士，因此其表達的觀點更加具有可參考性。例如，我注意到，香港上海金融企業聯合會常務理事長、國泰君安國際董事會主席閻峰先生借助本專欄，多次分享了他在香港中資證券業幾十年的從業經驗。

比如他在本專欄第一篇文章《中資金融機構四方面發展應對新挑戰》中指出，在港中資機構應當從（1）加強風險管理，夯實基礎積蓄實力，（2）做強做優做實，實現高品質發展，（3）加強風險管理服務，服務中國企業「走出去」，（4）嚴格自律合規守法，回歸本源脫虛向實這四個方面加強自身建設，積極應對新的挑戰。其在《關於促進新能源汽車產業健康發展的建議》一文中表示，「汽車行業是我國重點發展的製造業，最近以來處在前所未有的變革浪潮中。支持新能源汽車產業是支持新能源產業的核心工作，更是汽車

產業供給側改革的着力點」。

閻峰先生建議「國家在認真研究基礎上，在技術路線選擇上向氫燃料電池汽車技術傾斜，給予更多政策支持」。閻峰先生在其撰寫的《共用經濟如何走出誤區健康發展》一文中提出，「共用經濟發展已進入拐點，面臨着重構調整。要解決這些問題，必須溯本清源」。他指出「共用經濟要走出誤區健康發展，應該從三方面入手：一是加強監管，儘快制定和實施共用經濟管理暫行條例，明確共用經濟模式、共用經濟平台和供需雙方三方的角色 / 職能 / 權利義務邊界；二是回歸共用經濟改善資訊不對稱撮合碎片化產權交易的本質，真正落實執行反壟斷法；三是加大改革開放，挖掘國有、集體等公共資源的共用經濟潛力，做大共用經濟市場」。

香港上海金融企業聯合會的副理事長曹如軍先生作為在香港工作幾十年的在港資深滬籍專業人士也先後四次為《滬港融慧》撰文，表達他對於金融行業政策和熱點問題的解讀。

我感到《滬港融慧》專欄能夠在短短一年時間邀請到滬

港兩地金融界以及各界專家學者分享其各自的行業經驗實屬不易。《滬港融慧》的文章雖然每兩個星期僅發表一篇數百字的短文，但是積少成多，聚沙成塔。經過一年多的累積已經頗有成績，爲滬港金融業兩地的互聯互通搭建了一座新的橋樑。在新的國際國內格局下，中國內地的金融開放有賴於滬港合作，而香港金融業發展的新動力同樣也有賴於滬港合作，因此，我相信《滬港融慧》專欄有條件越辦越好。

2019 年 10 月

| 前言二 |

　　香港上海金融企業聯合會成立的宗旨是爲團結在香港的滬籍金融企業，加強業界的互相交流與合作，促進香港、內地及海外金融界的互聯互通、協同合作，加強與各界有關機構的合作，爲加快推進滬港兩地的金融業發展做出貢獻，成爲上海國際金融中心建設的對外聯繫窗口。香港上海金融企業聯合會爲在香港的上海金融機構建立了一個互相交流資訊的平台，同時也是聯繫上海和香港兩地會員機構合作共贏的橋樑和紐帶。

　　自 2016 年以來，香港上海金融企業聯合會牽頭連續三年舉辦了三屆滬港金融論壇，在滬港兩地各界人士的支持下爲滬港金融合作做出了積極的貢獻。滬港金融論壇邀請到了香港和上海的政府領導，金融界專家和各界傑出人士參加論壇，共同探討滬港金融協同共進。香港上海金融企業聯合會希望借助這個金融協會的資源，依託香港交易所的平台，爲滬港金融機構和專家的互聯互

通搭建一個橋樑。

2018 年 8 月 14 日以來，香港上海金融企業聯合會在香港文匯報開設了一個《滬港融慧》專欄，每兩個星期一次由協會成員及各界專家、學者就金融資訊或者解讀國家政策撰文，交流兩地最新的金融資訊和行業動態。截至 2019 年 10 月 30 日，《滬港融慧》專欄已經發表了 36 多篇文章，涉及的行業包括證券、銀行、基金、保險、期貨和法律。爲本專欄撰文的人士不僅有在香港中資金融機構工作幾十年的金融界資深專家，也包括上海金融界的領導以及大型企業的負責人和專業人士。《滬港融慧》專欄爲滬港兩地的專家和學者提供了一個互相交流的平台，也爲在香港的中資機構作出了積極正面的宣傳。

本書將過往在香港文匯報《滬港融慧》專欄上發表的文章集結成冊，既是對過往經驗的總結，也是對未來發展的勉勵。相信香港上海金融企業聯合會在滬港兩地各界人

士的支援和幫助下可以爲滬港金融合作做出更多的積極貢

獻。

香港上海金融企業聯合會
2019 年 10 月

| 目錄 |

香港文匯報評論精選

中資金融機構
四方面發展應對新挑戰

閻峰 國泰君安國際控股有限公司主席兼行政總裁
全國政協委員

改革開放四十年來，中國實現了經濟騰飛，目前在持續多年高速增長後進入了新的歷史發展階段，但也面臨一些新問題與新挑戰。從外部來看，中美貿易摩擦已從威脅層面上升至具體措施，挑動着市場情緒；從內部來看，去槓桿、強監管、調結構、轉換增長動力處於關鍵時期，下行壓力仍存。

處變不驚 行穩致遠

香港是連接中國內地與世界的重要經濟樞紐，內地與美國是前兩大貿易夥伴。貿易戰升級波及香港金融市場，股票市場大幅震盪。在國際政經關係進入新的歷史博弈階段之時，在港中資金融機構應審時度勢，處變不驚，夯實基礎，行穩致遠。

一、加強風險管理，夯實基礎積蓄實力。在中國監管機構持

續推出去槓桿化政策和措施背景下，監管套利、過度投機、非法融資活動受到有效壓制，以風險承擔能力、風險控制能力爲評估重點的監管日益加強，風險資本充足率逐漸成爲金融機構核心競爭力的重要組成部分。在港中資金融機構應加強主動應變，提前排查和消化風險，防止風險積聚，堅決配合監管機構打好防範重大風險攻堅戰，並借此機會夯實資本實力，爲國際化發展積蓄實力。

高質量推進國際化

二、做強做優做實，實現高質量發展。隨着中國經濟進入以高質量發展爲導向的階段，在港中資金融機構在發展中不應再盲目追求速度、規模，而應遵循高質量發展原則，在風險調整資本回報率等績效評價指標基礎上，平衡收益和風險、發展質量和發展速度的評估，充分利用香港得天獨厚的優勢，穩健務實推動國際化進程。

三、加強風險管理服務，服務中國企業「走出去」。多年來，內地企業和金融機構國際化的成功案例較少，經驗尚少而教訓較多。中興事件和多個「一帶一路」項目困境說

明，内地企業在境外的合規、法律、主權、信用、利率、匯率風險的識別、評估、計量、控制、規避、防範、對沖等管理措施方面存在突出的短板。在港中資金融機構應主動承擔起爲中資企業國際化提供風險諮詢、風險管理和合規顧問等服務的重任，豐富服務内涵，爲中資企業「走出去」保駕護航。

回歸本源脱虛向實

四、嚴格自律合規守法，回歸本源脱虛向實。金融業的本質是服務，其健康發展關鍵在於爲企業、投資者、市場和社會提供服務，優化資源和生產要素組合；近幾年不少金融機構沉迷於脱實向虛的業務增長模式，助長了資產泡沫發生和金融風險集聚，加劇了市場波動甚至導致了市場危機的發生，帶來系統性金融風險，教訓深刻。

金融業從業機構要認真汲取教訓，脱虛向實，回歸金融服務本源，切實服務實體經濟的發展，服務於國家長遠發展需要。

2018 年 8 月 14 日

趁港股調整 尋找投資機會

曹如軍 民眾證券副總經理

港股進入調整市，各板塊龍頭股紛紛跳水，汽車股從高峰回落超過一半，科技股、內房股普遍回調 30% 以上。港股的弱勢格局已經相當明顯。

港股的調整壓力，一方面來自於內地經濟去槓桿造成的陣痛，另一方面也是受國際貿易環境變化的影響。

內地與港經濟密切相關

香港作為中國經濟對外開放的橋頭堡，港股已成為中國企業上市集資的主要地方。在香港股市中，中資股的比例不斷上升，現在已超過 65%，內地經濟的表現直接影響港股的升跌。尤其是中國經濟在去槓桿的大環境下，企業和地方債務壓力沉重，P2P 違約潮，以及中央政府對教育、影視和房地產等行業監管政策的收緊，都會直接影響港股的表現。

外部環境對港股不利

香港作爲國際主要金融中心，港幣又與美元掛鈎，美國加息、縮表等因素，直接影響香港的經濟。中美貿易糾紛，令人民幣匯率受壓，也加劇了港幣資金外流，影響對港股的估值。這些不利因素短時間內看不到有重大改善的機會，因此港股將在一段時間內持續弱勢，直到市場消化這些不利因素爲止。

港股這一波調整，很大程度上是由中國政府去槓桿政策引起，也就是說是政府主動引爆了經濟發展中積累已久的負能量，用短痛換取經濟的長遠健康發展，中央政府在把握住經濟調控主動權的同時，相信在調控力度上能做到有張有弛，在政策上會積極引導資源轉向更有效的社會需求上。

尤其是港股市場，仍然擔當着中國企業海外融資的重要角色，中國政府的金融維穩措施必定會惠及香港股市。

宜趁市場悲觀時入場

綜上分析，內地經濟及外部環境均對港股不利，而國家的政策支持將惠及港股。在此背景下港股的投資策略，既不

能過分悲觀，也不宜太過進取。耐心等待短線投資機會的出現，在市場極度悲觀時入場，在市場回暖後果斷退出。投資則盡量集中在科技、醫療、消費等行業龍頭企業，而避開產能過剩、國家政策限制的行業。

2018 年 8 月 28 日

滬港合作助港融入國家發展大局

傅帆　　上海國際集團有限公司總裁

滬港合作交流源遠流長。香港的市場化、專業化、法制化的發展模式為上海的金融改革創新樹立了榜樣、提供了經驗。

上海正在加快推進國際金融中心建設，目前已經成為全球金融機構最集中、金融要素市場最齊備的城市之一。全市持牌金融機構已經超過 1,500 家，外資金融機構佔比超過 30%，金融市場年成交額超過 1,400 萬億元人民幣，全市金融從業人員超過 36 萬人，股票、債券、期貨、黃金等交易量都躍居世界前列。下一步，上海將按照中央政府進一步推進金融業開放的要求，深化金融領域改革創新，增強金融服務實體經濟能力，構建金融良性發展市場環境，着力提升上海國際金融中心建設水平。

從 2003 年滬港建立經貿合作會議機制到 2014 年「滬港通」的開通，實踐證明，加強滬港合作，對上海創新驅動發

展、經濟轉型升級，對香港提升競爭力、保持長期繁榮穩定，具有重要意義和積極作用。

攜手推進「帶路」建設

面向未來，滬港兩地合作應該繼續與時俱進，香港金融機構應主動融入國家發展大局，服務國家重大戰略，通過緊密開展跨境金融合作，服務國內企業跨境基礎設施建設、跨境投融資和內地居民的全球化資產配置需求；滬港攜手，依託各自區位優勢，共同助推「一帶一路」建設，服務粵港澳大灣區、長三角區域經濟協調發展。

同時，把握國家進一步擴大開放的有利契機，積極促進滬港兩地金融市場、基礎設施互聯互通，支持兩地在銀行、證券、保險等領域擴大開放合作，鼓勵兩地金融機構探索開展技術創新、產品創新、管理創新，共同推進滬港金融合作向縱深發展。

2018 年 9 月 11 日

滬港金融業深化合作創共贏

陳暉 上海博雅方略集團執行董事、總裁

滬港金融業一直聯繫緊密，合作交流源遠流長。2014年11月，在上海市政府金融辦公室和上海金融業聯合會的直接指導下，十三家在港的上海金融機構聯合發起成立了香港上海金融企業聯合會。近四年來，滬港金融企業聯合會充分發揮窗口、平台作用，多次在滬港兩地舉辦大型論壇，推動滬港金融業實現信息共享、創新互動、合作共贏，成為聯繫滬港兩地金融企業的橋樑和紐帶。

香港上海金融企業聯合會的理事單位都是在香港發展多年的中資金融機構，資金雄厚，在香港的銀行、券商、資產管理及保險公司等領域積極拓展業務，已成為香港金融業發展的一道亮麗的風景線。

連串金融論壇探討新機遇

隨着香港國際金融中心的不斷鞏固和上海國際金融中心

的持續建設，香港上海金融企業聯合會先後在 2015 年 3 月，舉辦了以「中國黃金市場走向全球」爲主題的滬港金融業合作交流研討會；2015 年 8 月，協同內地、香港和台灣多家機構共同主辦「2015 上海金融高峰論壇」，促進內地、香港和台灣金融界的深度對話；2016 年 12 月，舉辦了以「新形勢下滬港金融合作的機遇和挑戰」爲主題的第一屆滬港金融論壇；2017 年 10 月，舉辦第二屆滬港金融合作論壇，邀請香港、上海逾 100 位金融業界精英代表出席，共同探討如何借力「一帶一路」政策加強滬港金融互聯互通；2018 年 1 月，以「新時代文化金融創新」爲主題，舉辦了 2018 陸家嘴文化金融論壇；2018 年 6 月，先後舉辦了 2018 文化科技金融論壇和「特色金融服務特色小鎮」論壇，暢談金融與文化科技的融合，探討金融服務實體經濟的新型模式。

共爲推進「帶路」獻計獻策

這些金融論壇的舉辦，既是中國提升國際影響力的戰略需要，也是中資金融機構國際化、綜合化發展的重要契機，順應了經濟全球化、文化多樣化、社會信息化的潮流，爲兩

地金融企業提供更多交流機會、相互促進、共同提高，共同為推進「一帶一路」政策獻計獻策，開啓了上海香港兩地金融合作的新篇章。

2018 年 9 月 25 日

新三板企業赴港上市帶來的利與弊

 季 輝　香港麥振興律師事務所合夥人，香港律師

「新三板」是中國內地一個全國性的非上市股份有限公司股權交易平台。新三板起源於 2001 年中國內地的「股權代辦轉讓系統」，最初主要面向北京中關村科技園區的中小型高科技企業。2013 年 12 月 31 日之後，「新三板」正式面向全國各類企業，不再局限於科技型中小微企業。

2018 年 4 月 21 日，全國中小企業股份轉讓公司和香港交易所簽署了合作諒解備忘錄，允許新三板企業在不摘牌的前提下申請到香港以 H 股方式上市，且不設前置審查程序及特別條件。截至 2018 年 9 月 18 日，全國一共有 10,972 家新三板掛牌企業。這個規定的出台，將爲香港資本市場開闢廣闊的發展渠道。與此同時，有鑒於新三板企業的特殊性，允許該類企業赴港上市也可能存在「水土不服」的情況，隨之帶來風險和隱患。

新三板企業較規範、透明

相比較一般的民營企業，新三板企業赴港上市存在一定優勢。首先，新三板企業的信息更加公開透明，企業內部管治制度更加規範。新三板企業作爲中國股權交易中心的掛牌企業，雖然不可以在中國內地證券市場上市交易，但是它一樣需要履行掛牌後的披露義務，包括在全國股權交易中心的官方網站上公開每年的年報、半年報，在發生公司重大事項變更時出具有關公告。因此，新三板企業作爲香港上市申請人比一般民企更加規範和透明，更容易適應香港上市規則的要求。

建議推針對性上市披露制度

其次，新三板企業同時受兩地多重政府機構的監管，加強對投資者的保障。新三板企業在中國內地受到中國證監會和全國股轉系統的監管。如果該等公司在不摘牌的情況下赴港以 H 股方式上市，將同時受到兩地監管機構的監管。該類企業不僅要履行香港上市規則項下的合規要求，也要同時遵守中國內地股權交易中心的信息披露和合規要求。該等雙

重監管體系加強了對投資者的保障。

　　同時，新三板企業在不摘牌的前提下在港以 H 股方式上市也存在一些弊端。首先，內地與香港兩地不同的監管和披露要求會對新三板企業造成信息披露的差異。相比較其他 A+H 兩地上市的公司，全國股轉公司和香港交易所在監管力度和披露要求方面有很大差距。新三板公司面臨一個重大的轉型。筆者建議兩地的監管機構針對新三板企業出台一套有針對性的上市後信息披露制度，加強兩地的監管合作和數據交換，保證該類企業在兩個平台都可以穩健發展。

　　再次，新三板企業大多規模較小，以 H 股方式上市無法獲得股份的全流通，因此在利用香港的資本市場融資方面存在一定障礙。香港 H 股上市公司在上市時和上市後的市場融資方面依然需要接受中國證監會的監管。雖然以 H 股方式上市在前期上市工作中為新三板企業帶來了便利，也降低了成本。但是 H 股上市公司只有 25% 的流通股份，因此限制了該類企業在香港二級資本市場的增資擴股。

H股上市 股份無法全流通

綜上所述，允許新三板企業以 H 股方式上市爲内地中小型民營企業開拓了一個新的發展空間。但是，有鑒於新三板平台的特殊性，内地與香港的監管機構和專業人士需要加強溝通合作，揚長避短，使得這個平台在良性發展的基礎上行穩致遠。

2018 年 10 月 9 日

香港金融業的核心競爭力

曹如重　民眾證券副總經理

　　香港是國際三大金融中心「紐倫港」之一。香港金融行業的運作理念和司法監管制度貼近世界主流。在完善的監管架構下，香港金融行業就像一部高效運轉的機器，每個環節各司其職，互相協調，緊張有序地為資金作有效配置。

事前監管制度完善

　　香港推行事前監管理念，香港金融業具備完善的法律基礎和有效的管理機制。從法律法規、監管架構、公司業務准入、從業員持牌上崗到合規管理等都有一套明確、公開的制度，並且根據全球金融市場的變化趨勢和本地實際運作情況不時檢討優化。通過每年的持續培訓，每個金融從業人員不斷學習行業規範，提升專業能力。

具備良好企業文化

香港金融行業競爭激烈，來自中西方不同資本和文化的企業在市場中激烈碰撞，不僅爭奪市場，還要爭奪人才。良好的企業文化，能夠讓公司管理層和大股東的利益，與員工和客戶的利益同樣得到尊重。在公司內部，提倡公平競爭、尊重個性。通過簽署行為準則來約束每個員工的行為。公司根據監管要求將管理層劃分為若干核心職能部門，分工合作，職責分明。業務部門將主要精力集中在市場拓展和團隊建設上，上下一心形成合力。

金融產品種類齊全

香港金融市場提供多樣化的金融產品，涵蓋全球各主要金融市場和機構。投資者可以根據自身的風險偏好選擇不同的投資渠道和工具。在經歷了雷曼迷債風波後，香港監管部門對公開市場上流通的產品加強了審查，不僅杜絕了非法集資和違法經營者的生存空間，對一些掛羊頭賣狗肉的偽金融產品也給予堅決取締。避免了劣幣驅逐良幣的現象，為更多優質資產到香港掛牌清除障礙。

綜上所述，香港金融業憑借自身在司法監管、企業文化和服務內容上的獨特競爭力，贏得今天在國際上舉足輕重的地位。

2018 年 10 月 23 日

港交所擬加强上市公司財管的思考

季輝　香港麥振興律師事務所合夥人，香港律師

港交所一貫重視香港上市公司的財務披露制度，要求每一間上市公司每年都必須按時向投資者披露年度審計報告和半年度財務報告，GEM 板公司還必須披露季度財務報表。如果香港上市公司要更換核數師，必須通過董事會批准並且出具有關公告。港交所對於財務制度的嚴格管理是確保香港上市公司質素的重要保障。2018 年 9 月 28 日，港交所出台了一個新的諮詢檔，建議規定上市發行人如果發佈核數師無法表示意見或否定意見的財務報表，該上市發行人必須停牌。筆者感到該項建議對於香港上市公司有四個方面的警示作用。

打擊造殼及財務造假

首先，該項建議有利於打擊造殼上市公司，促進上市公司履行持續上市責任。目前，有一些造殼上市公司在上市後

無法維持正常的經營，在財務資料方面也無法滿足上市公司的標準。按照該建議，如果上市公司的財務資料被發現不真實、不準確，無法給投資者提供高品質和有可信度的財務資訊，那麼該公司可能面臨除牌風險。該項修改措施的出台使得上市申請人必須嚴肅對待上市申請，杜絕投機行爲，保障上市公司上市後符合持續上市要求。

其次，該項建議有利於打擊上市公司財務造假，促使上市公司加強內部財務制度的規範和管理。根據該項建議，如果核數師對上市公司就一個財政年度發佈的財務報表發出或表示會發出無法表示意見或否定意見，港交所一般會要求該上市公司的證券停牌。因此，上市公司應當嚴格管理內部財務制度，在財務報表的準備工作中嚴謹、細緻，禁止一切失實陳述和錯誤資訊的發生。

第三，該項建議有利於促進上市公司加強與外部專業人士的溝通，保障上市公司的內控制度合理運營。根據該項建議，如果上市公司發現其財務報表附有核數師無法表示意見或否定意見，該上市公司應當立即與核數師解決關於財務報表的重大失實陳述。筆者感到，上市公司的董事

有責任積極且及時履行董事的勤勉職責，及時與核數師溝通，盡快發現問題，解決上市公司在與財務有關的內控制度方面的缺失。

促使完善除牌制度

第四，該項建議有利於促使完善上市公司的除牌制度，建議優勝劣汰的管理格局。根據該項建議，如果發現上市公司有重大財務報表失實陳述，該上市公司會被要求停牌。按《上市規則》的規定，主機板上市公司如連續停牌滿 18 個月，GEM 板上市公司連續停牌 12 個月，將會被港交所要求除牌。上市公司如果解決了導致核數師無法表示意見或發出否定意見的問題，同時港交所已經確信核數師不會再就這些問題發出無法表示意見或否定意見，港交所可以讓該公司復牌。

港交所的上述修改建議擬定在 2019 年 1 月 1 日之後財政年度的初步業績公告中實行。筆者感到該項措施加重了香港上市公司發佈失實財務資料陳述的法律後果，這將促使上市公司更加重視核數師的意見，保障香港上市公司財務資訊

披露的可信度，從而加強對於投資者權益的保護。

2018 年 11 月 06 日

深化滬港金融合作譜寫共贏新篇章

孫新榮 拔萃國際資產管理有限公司董事長

2018 年，中國與全球的經濟金融環境面臨數十年來最深刻的歷史性變遷，眾多在港中資金融機構，尤其是從事資產管理、財富管理和投資銀行等綜合性資產管理行業的公司，更是面臨特殊的挑戰。在這樣的歷史背景下，滬港兩地金融合作的深化對於在港發展的中資金融機構更具深遠的意義，只有把握滬港金融合作的契機，金融機構才能不斷拓展境內外雙向聯動的平台，在不確定的市場環境中挖掘更多的機遇。

今年以來，隨着滬港合作會議第 4 次會議、滬港金融合作第八次工作會議等的召開，滬港雙方同意鼓勵更多金融機構及企業充分利用對方的平台進行投資和融資等活動，特別是隨着香港於年初落實新的上市制度，雙方對於推動更多上海生物科技及其他新經濟企業赴港上市達成共識。這對專注於生物醫藥、節能環保、和新型金融服務業的專業公司來說

是利好消息，也爲滬港兩地投資者提供了更多投資於中國新興獨角獸企業股權項目的機會。

滬港同爲國家對外開放視窗

此外，滬港通、債券通等互聯互通機制的先後實施和規模的逐步擴大，也爲國際及内地投資者提供了更多便利。滬港通下的每日額度於今年 5 月擴大至原來的四倍，債券通也將在未來適時由「北向通」擴展至「南向通」。監管機構於去年 7 月確定了債券通首批通過備案的 54 家符合資格境外投資機構的名單。

今年開始將有一批資産證券化（ABS）基金通過債券通等管道投資於境内銀行間、交易所掛牌的資産證券化産品，爲滬港兩地金融市場互聯互通增加色彩。

香港和上海同爲國家對外開放的重要視窗，在金融環境不斷面臨變化的新形勢下，滬港兩地的金融機構應該共同把握機遇，發揮各自的優勢，以更緊密深入的方式合作，團結各方力量，續寫滬港兩地金融合作共贏的新篇章！

2018 年 11 月 20 日

內地香港市場合作進入新階段

（二之一）

李劍閣　中國證監會原副主席

　　25 年前，第一支 H 股——青島啤酒在香港上市。到今天，不論是在一級市場還是二級市場，內地和香港在更深層面有形式更加多樣的合作。

　　最近，中國國家主席習近平在接見港澳慶祝改革開放四十周年訪問團時特別提到梁定邦、史美倫等香港人士對內地資本市場建設作出積極的貢獻。1992 年初，時任港交所主席李業廣率團到北京訪問。在拜訪時任副總理朱鎔基時，提出香港回歸後讓內地企業赴港上市的設想。朱鎔基敏銳地看到這是推動中國改革開放的歷史契機，當即給與積極回應。

朱鎔基推動 H 股南下上市

　　會見後，朱鎔基在上海金山石化廠廠長的信件上批示

「建議讓金山石化這樣的企業通過規範化改制赴香港上市」。隨後中央成立「中國企業海外上市指導小組」，挑選9家代表不同行業和省市的企業作爲第一批上市試點企業，包括金山石化（上市後稱「上海石化」）、青島啤酒等。

由於當時內地與香港的會計準則及公司法例方面相去甚遠，內地企業來港上市該遵循什麼標準成爲不可迴避的核心問題。朱鎔基前瞻性地提出：「內地企業去港上市，必須按照國際規定，與其它企業看齊」。這有力地推動內地現代公司制度的建立。

H股的大膽設計，促進香港經濟和資本市場的健康繁榮，也推動中國內地會計準則、公司法、資產評估標準與國際接軌，內地資本市場和公司制度實現歷史性的跨越。90年代末到2005年，作爲支持國有企業改革的措施之一，內地選擇53家優質國有企業在香港聯交所上市，融資2,931億港元，包括中石化、中國移動等。2005至2010年，四大國有銀行陸續在港上市，多次創出全球最大IPO紀錄。

在內地資本市場的開放進程中，多項改革都是起步於香港，有的甚至是專爲香港量身定做。比如，2011年，爲支

持人民幣國際化，解決境外投資者持有人民幣資產的問題，率先在香港進行 RQFII 試點。

截至今天，有 19 個國家和地區納入 RQFII 試點範圍，香港仍然是額度最多、額度使用率最高的地區。2013 年，允許港澳台居民投資 A 股市場，直到今年才擴展到在境內工作的外國人。

2014 年推出的滬港通更是把內地和香港資本市場的合作提升到一個新高度，以金融基礎設施的互聯互通，推動了兩地市場乃至監管的深度融合。2015 年推出基金互認，對內地來說也是首次通過產品互認向內地投資者引入境外產品。2017 年推出的債券通，是債券市場互聯互通的範例，以香港為中轉站把國際投資者引入內地。今年我們又開始進行 H 股全流通試點，對提升香港市場的深度和國有資產保值增值都有積極意義。

「內地元素」已成香港亮點

從香港市場角度看，「內地元素」已經具有舉足輕重的分量。港交所上市公司中，具有內地背景的上市公司，包括

H 股、紅籌股和民營企業，已經佔市值的 68%，成交量佔 79%。最近幾年香港都名列全球 IPO 融資量前茅，內地企業的貢獻功不可沒。同時，在香港發行的中資美元債存量，也就是點心債，已經佔點心債存量的 73%，在港發行的海外人民幣債佔全部海外人民幣債的 72%。

回望過去，內地與香港市場的互聯互通已經取得顯著成效。截至 10 月末，50 隻內地基金和 16 隻香港基金通過基金互認進入對方市場；已經批准 70 家來自香港的機構 QFII 額度 246 億美元，83 家機構 RQFII 額度 3,176 億元（人民幣，下同）；滬深港通累計成交金額超過近 14 萬億元，互相持有市值均超過 6,000 億元；445 個境外投資者經過債券通進入內地的銀行間債券市場，日均交易額近 40 億元。同時，香港也是最大的人民幣離岸市場，存款餘額超過 6,000 億元。

2018 年 12 月 4 日

滬港合作共贏前途無限

（二之二）

李劍閣　中國證監會原副主席

　　2009 年，中央首次提出要在上海建設國際金融中心。最近幾年，一直有一種擔心，認爲香港在與上海的競爭中會削弱優勢。這種看法是短視的。當我們把觀察的歷史跨度拉長，就可以看到，上海和香港更多的是協作，是互利雙贏。

　　同樣是建設國際金融中心，香港和上海的起點不同，各自承載的使命也不同。香港的資本市場起步早，在內地還沒有改革開放的時候，就成爲了舉足輕重的亞洲金融中心，並伴隨內地經濟不斷擴大對外開放，已然成長爲位居前列的國際金融中心。

善用自身優勢互補關係

　　按照特區政府的設想，香港是內地與世界的「超級聯絡人」。在未來，香港和上海也是差異化的國際金融中心。

香港和上海應該形成互相補位的關係，利用各自的優勢和特點，沒有必要進行同質化競爭，更沒有必要成爲日漸趨同的市場。中國經濟體量足夠巨大，完全能夠容納兩個各具特色的重量級國際金融中心。

習近平總書記在十九大報告中再次強調，要保持香港長期繁榮穩定，要確保「一國兩制」方針不動搖、實踐不走樣。同時還提出了要建設創新型國家、鄉村振興、區域協調發展等多項重要的發展目標，要推動形成全面開放新格局。這些發展目標的提出，要求滬港兩地資本市場積極作爲，主動對接，這也爲滬港資本市場的合作發展創造了更大空間。

十年前，如果剔除外匯儲備和銀行的跨境證券投資，證券投資在內地的跨境交易中所佔比例幾乎可以忽略不計。而現在，跨境證券投資產生的資產負債已經佔到總量接近 15% 水平。參照發達國家和開放的新興市場國家的經驗來看，這個比例還會提高。在未來，由於中國有大大超過世界平均水平的儲蓄率，內地和香港資本市場的總規模佔世界資本市場的比例，完全有可能獲得和超過中國在全球貿易貿易中比例。

五方面入手建融通市場

構建全面融通的共同市場，要從資金、人才、機構、産品、監管等五個方面入手：

一、發揮自由港的優勢，借內地開放的東風，以金融機構和金融基礎設施爲載體，搭建資金融通的平台；

二、以業務溝通帶動人才交流，培育既熟悉內地市場又熟悉香港和國際市場的金融人才；

三、「引進來」和「走出去」相結合，打造具有國際競爭力的金融機構；

四、以產品的互聯互通爲境內外投資者跨境資産配置提供更多選擇，幫助對方市場的投資者熟悉規則熟悉市場；

五、兩地監管部門的監管理念和監管標準要互相借鑒，以共同市場的標準建立具有前瞻性的監管框架和合作機制。滬港資本市場合作前途似錦。

2018 年 12 月 7 日

關於促進新能源汽車產業健康發展的建議

閻峰　國泰君安國際控股有限公司主席兼行政總裁
全國政協委員

　　汽車行業是我國重點發展的製造業，最近以來處在前所未有的變革浪潮中。目前傳統汽車出現了近二十年來罕見的增長乏力局面，而與此同時新能源汽車也面臨着高速增長之後帶來的一系列問題。

　　結合汽車行業當前的情況，爲促進國家汽車產業健康發展，提出如下建議：

一、以精準支持具有核心技術的新能源整車企業作爲支持新能源產業工作的重要抓手。支持新能源汽車產業是支持新能源產業的核心工作，更是汽車產業供給側改革的著力點。具體來說，建議：

　　1、針對具有核心技術的整車企業進行精準支持。國家原有的依據整車長度進行補貼，以及後來出台的依據電池能量密度進行補貼的政策，無法衡量企業新能源

汽車技術能力和實際能效比，不能促進行業技術創新，對行業發展方向極為不利。因此，建議摒棄現有政策，立即實施改革，改為針對新能源汽車企業擁有的核心三電專利數量、衡量整車單位質量的每公里電耗等核心性能指標，設計新能源的精準扶持政策，促進新能源汽車行業技術創新。

2、把新能源乘用車的選擇權交給最終消費者。現有新能源乘用車目錄管理採取了行政主導模式，難以發揮市場對資源配置的消費者選擇、價值發現和需求引導作用，不能提高消費者剩餘。為此，建議重視市場的力量和作用，取消各地的新能源汽車小目錄，把小目錄選擇新能源汽車的權力交還給市場和消費者；建議向最終消費者提供基於新能源汽車型號和編號信息的專用智能電卡，每年直接給電卡補貼一定額度的費用，從而做到精準補貼，定向使用，促使消費者選用壽命更長、可靠性更高的新能源汽車，使質優價適的新能源車企受益。

3、應加快新能源汽車的補貼發放速度，減輕新能

源車沉重的資金壓力。目前新能源車企的補貼資金基本在 12—18 個月才能發放到位，周期過長，不利於企業縮短現金周期、加快生產、充分釋放產能。在今年宏觀經濟形勢明顯下行，各企業流動資金緊張，中小企業資金尤其困難的情況下，建議加快新能源汽車的補貼發放速度，減輕新能源車沉重的資金壓力，爲企業擴大生產和銷售、行業發展和國家經濟增長創造條件。

二、建議對氫燃料電池汽車發展給予更多傾斜支持。從技術路線、發展階段、產業現實需求和未來發展空間來看，鋰離子純電動的技術不適合我國目前需要。單純依靠鋰離子純電動的技術路線並不能滿足新能源汽車全面替代傳統油車的長期發展戰略，特別是中遠距離以及重載運輸的情況下，電池系統與可再生能源的結合將是實現突破的關鍵。因此，氫－電混合將是最爲適合的技術路線，必將在替代燃油汽車的細分市場戰略中發揮主力作用。

　　建議國家在認真研究基礎上，在技術路線選擇上向氫燃料電池汽車技術傾斜，給予更多政策支持。在新能

源汽車行業的造車新勢力中，目前只有長江汽車一家明確把氫電增程作爲核心的技術路線，建議國家主管部門對其給予更多關注和支持。

三、爲新能源汽車產業初期的發展創造良好的輿論環境。發展新能源汽車是大勢所趨，中國一路領跑。但是，新能源汽車發展時間尚短，還需要社會各界和政府提供有力的支持，共同促進產業的良性發展。

新能源汽車產業處於發展初期，特別是 2018 年—2020 年整個產業進入整合淘汰期。今年 7 月以來，新興的新能源車企面臨的創業與輿情環境比以往任何時期都更複雜、更敏感。新媒體、網絡媒體對新興的造車新勢力，出現了很多不理性、不寬容、片面、偏頗的聲音，對企業發展帶來十分負面的影響。

建議引導相關媒體，對新能源汽車產業處於發展初期出現的問題和困難採取理解、包容的態度，愛護、支持、推動新技術、新經濟的發展，多傳播新能源車企的好聲音、好故事、好新聞，爲企業和行業的發展和創新提供一個寬鬆、和諧的環境和氛圍，共克時艱，爲新能

源汽車行業度過難關、健康發展、佔領全球技術高地打好基礎。

2018 年 12 月 18 日

內房發展中出現的問題及政策建議

巴曙松　香港交易所董事總經理兼首席中國經濟學家
北京大學滙豐金融研究院執行院長

經過 40 年的改革開放和 20 年的住房制度改革，中國用很短的時間告別住房短缺，進入由數量擴張向品質提升轉變的階段。據粗略估算，當前城鎮住宅總市值約為 270 萬億元人民幣，是 2017 年 GDP 的 3.3 倍，房屋資產在中國居民家庭資產中的比重近 10 年維持在 55%—60% 之間。房地產對 GDP 增長的貢獻率在 6%—7% 左右，圍繞居住的服務和消費蓬勃發展，創造了大量就業機會。

針對房地產市場出現的一些問題，中國政府果斷採取市場調控措施，抑制資產泡沫，保持房地產市場平穩運行。投資性和投機性需求逐步退出市場，購房者市場預期趨於理性。但同時，我們也看到房地產領域的一些關鍵問題仍然沒有得到解決，部分周期性與結構性問題甚至有所惡化。

調控成效顯現　仍存不穩定因素

一是有些投資性需求，在房價下跌時，出現降價虧損賣房行為。部分業主由於收入下滑，出現還貸壓力。如果房價持續下跌，將會導致更多的購房者拋售，引發房價大幅下跌。

二是部分地方政府重回刺激的衝動仍然存在。隨著土地流拍率明顯上升，有些地方政府從出讓土地中獲得的收入大幅減少。地方財政收入吃緊，再加上還債壓力巨大，將會促使其放鬆房地產調控，或採取其他手段規避調控，繼續維持或推高地價。

三是房地產領域居民槓桿結構性風險加大。越是低端的房子，對貸款的依賴程度越高。某商業銀行不良個人住房抵押貸款中，50 萬元以下的不良按揭貸款金額約佔不良貸款的 60%，筆數佔到 80% 以上。

未來發展主要任務和政策建議

四是房地產開發企業的經營風險增加。槓桿增加與銷售降速的矛盾引發債務風險。由降價和建築質量問題引起的群

眾糾紛日益增加。

結合當前市場存在的問題和風險，未來中國房地產的主要任務是：優化住房供給結構，提高住房保障水平，化解住房金融風險，重塑市場監管機制。

一、房屋租賃市場是中國住房體系中缺失的關鍵一環。發展租賃市場的關鍵不在新建多少租賃住房，而是建立標準化、專業化的租賃生態體系。1是通過稅收、金融、法律等手段盤活規範房屋租賃市場。2是優化非正規住房市場，發揮市場在住房保障上的作用。

二、堅持宏觀審慎，化解住房金融風險。1是將開發企業債務風險納入宏觀審慎監管框架。2是加強個人按揭貸款等穿透式監管。嚴格監管個人首付資金來源。確保首次購房者首付比例不低於30%。三是強化金融機構防範風險等責任，制定強制的信息披露制度，確保信息真實透明。

三、堅持房地產調控政策的中性，不刺激，不打壓，讓市場需求在一定時間範圍內平穩有序釋放。1是

改革地方政府績效考核辦法，（i）將考核指標由「房價平穩」轉爲「交易量平穩」；（ii）對住房保障的考核目標由建設保障性住房的數量轉變爲低收入群體、流動人口的住房條件，可支付性等方面。

2是改革單一壟斷的土地出讓制度，建立收益共享的土地制度，（i）允許和鼓勵農村集體建設用地，農村宅基地直接進入市場，讓農村居民獲得資產價值。配套土地流轉稅，避免產生大規模土地投機。（ii）對於保障性租賃住房，土地出讓實行按年繳租制度，政府、開發商和居民共同收益。3是改革房地產市場調控方式，建立符合市場規律的長效機制。（i）取消政府對市場的行政性管控，逐步放開限購限價等行政干預，允許外來人口滿足合理自住需求。（ii）依託不動產登記信息系統，建立以稅收體系爲主的調節方式，實行按照價格累進的流轉稅制度和按照房屋持有量累進的持有稅制度。

2019 年 1 月 1 日

蘋果公司受困 擴大低端客群

楊玉川　華大證券首席宏觀經濟學家

蘋果公司在 1 月 2 日發佈盈利預警，消息公佈後，蘋果股價一度大跌超過 10%。

蘋果股價的頹勢實際上從 2018 年 9 月就開始了，時間上與蘋果 9 月 13 日推出新機型並提高售價的時間接近。在我們看來，這一次的加價，可能預示着蘋果今後一段時間的發展困境。

原有發展路徑遇到瓶頸

看起來，蘋果在原有發展策略下的擴張似乎到了盡頭，市場的佔有率開始受到擠壓，銷量的增長遇到了較大壓力；銷量增長受限，在毛利率無法擴張的情況下，就意味着盈利增速的受限；而盈利增速下降又打擊了股價，令股東利益受損。

為了擺脫困局，蘋果最初的思路看來是往更高端走，通

過提高售價以取得更高的毛利率，從而推高盈利增長。9 月 13 日發佈新產品並提高售價，應該就是這個思路的產物。但按照供需原理，如果沒有一些創新技術令消費者願意付出溢價的話，單純提高售價將導致銷售量的下降，上升的毛利率與下降的銷量共同作用的結果，很可能是盈利的進一步下降。1 月 2 日蘋果發佈的盈警，雖然將業績下降的原因賴到了中國經濟放緩頭上，但實際上已經無法掩蓋其提高售價推高盈利策略的失敗。

原來的發展路徑遇到了瓶頸，向更高端走提高毛利率的策略又遇到了銷售量下降的困難。因此，降低售價、爭取低端一些的更大客戶群就成爲蘋果突破當前困局的另一個選擇。

1 月 10 日開始，内地的幾大著名電商渠道京東、蘇寧、天貓，大幅調降了蘋果手機的售價，幾款主力機型的電商售價較官網售價降價超過 1,000 元人民幣，據媒體報道，降價獲得了蘋果的官方授權和認可。

不過令人難以樂觀的是，根據中國市場過去的競爭經驗，降價未必可以起到刺激盈利增長的作用。因爲降價就意

味着毛利率的下降，而帶來的銷量增長卻不確定，一般而言，降價將面對較低端市場更加殘酷的競爭，有可能帶來企業毛利率的長期下降，最終的結果很可能得不償失。

2019 年 1 月 15 日

共享經濟如何走出誤區健康發展

閻峰

國泰君安國際控股有限公司主席兼行政總裁
全國政協委員

近年來我國共享經濟發展很快，促進了經濟增長和就業增長，推動了產業升級。據統計，2017 年中國共享經濟市場交易額約為 49,205 億元人民幣，比 2016 年增長 47.2%。然而，由於資本炒作、監管發展滯後、法律權利義務不清，帶來了我國共享經濟企業擴張過快、信用風險集聚、市場風險上升、法律糾紛增加和稅賦徵收挑戰增大等問題。包括滴滴順風車人身安全危機、共享單車巨額債務危機、P2P 集體出逃誘發金融風險等重大事件，暴露出共享經濟企業經營模式和內部管理中存在的許多問題。共享經濟發展已進入拐點，面臨著重構調整。

要解決這些問題，必須溯本清源。共享經濟核心在於由第三方創建的、以信息技術為基礎的市場平台撮合供需雙方交易，從而增進社會資源的配置效率。共享經濟本質是基於信息技術的資源配置新機制，即將產權的所有、使

用、收益、處分權利分離，並將使用權剝離和分割成微小產權單元進行轉讓獲益的碎片化交易。因此，共享經濟具有弱化所有權、強化使用權的作用。共享經濟通過互聯網技術改善信息對稱，激發潛在需求和提供潛在供給，實現和完成交易。

對於近期共享經濟企業集中出現的問題，包括摩拜、OFO 在內的共享單車、自如和鏈家在內的房屋共享、大量音樂共享，本質上是傳統行業＋互聯網形態下的新型 B2C 租賃經濟模式，而並非第三方互聯網平台以互聯網＋形態爲供需雙方提供信息服務的 P2P 共享經濟模式。

盲目擴張爆煲幾乎必然

這些披着共享經濟外衣、實際屬於 O2O 業態的互聯網升級租賃企業，在資本炒作、缺乏監管、沒有反壟斷制約的背景下，不是開發閒置資源，而是盲目擴張，人爲創造閒置，最終必然造成泡沫破滅和資源浪費。此外，互聯網升級租賃經濟的商業模式在拓撲結構上屬於中心化的星型結構，風險集中度很高，危機的爆發幾乎是必然的。

相反，以居住度假領域的住房 / 酒店 / 度假公寓 / 養老公寓 / 城堡甚至島嶼使用權共享的愛彼迎（即 AirB&B）、交通出行領域的汽車使用權共享的優步（即 Uber）、滴滴為代表的共享經濟模式，其第三方平台的定位十分清晰，底層資產的產權歸屬和權利邊界清晰，相關資產屬於分散化個人投資者擁有，一方面從法律角度明確了共享經濟主體的法律地位、角色、權利義務，另一方面去中心化的蜂窩狀網格拓撲結構也分散了投資風險和決策風險，對比大公司模式顯著降低了代理成本、道德風險和交易成本，其價值創造和比較優勢是顯而易見的。

應該從三方面入手推動

因此，共享經濟要走出誤區健康發展，應該從三方面入手：一是加強監管，盡快制定和實施共享經濟管理暫行條例，明確共享經濟模式、共享經濟平台和供需雙方三方的角色 / 職能 / 權利義務邊界，充分發揮產權激勵、驅動產權所有人更好管理資產和使用資源、優化決策的作用，分散投資風險，實現資源優化配置，減少決策失誤造成的社

會資源浪費。

二是回歸共享經濟改善信息不對稱撮合碎片化產權交易的本質，真正落實執行反壟斷法，制約居壟斷地位的超大型企業、鼓勵競爭、鼓勵創新、支持中小企業發展，分散決策風險和降低系統性風險。

三是加大改革開放，挖掘國有、集體等公共資源的共享經濟潛力，做大共享經濟市場。在政府、企業、事業單位等機構由於產權歸屬和體制約束等問題，尚未進入共享經濟市場、公共資源使用率仍有較大提升空間的領域，探索共享經濟模式，成為供給側改革的典範。

通過以上努力，相信我們一定能夠不斷總結經驗教訓，走出共享經濟的得失迷思和認識誤區，成功促進共享經濟健康發展，為經濟轉型和產業升級創造新的發展機遇。

2019 年 1 月 29 日

科創板裨益兩地投資者

丁昱超
黃赫男

海富通資產管理（香港）有限公司行政總裁
海富通資產管理（香港）有限公司業務發展經理

上海證券交易所將設立科創板並試點註冊制，內地主管部門最近推出科創板實施細則。與港交所之前的重要改革（允許特殊股權結構和未盈利生物科技企業上市）相比，上交所科創板在上市條件上作更寬鬆的規定。

豐富選擇　資產配置有利

未盈利的創新企業都可以上市……細則剛一公佈，就引發香港金融行業尤其是資本市場相關人士的憂慮，擔心上交所的科創板會對方興未艾的香港資本市場新經濟板塊構成衝擊，擔心上海會搶走可能來香港上市融資的內地新經濟企業。

筆者認為這種擔憂大可不必。市場經濟的本質就是競爭，良性競爭有利市場健康發展，增加消費者的選擇。金融行業更不是例外，更豐富的市場和產品選擇有利於投資

者對金融產品的估值和定價，從而有利於投資者的資産配置和收益。

良性競爭 定價客觀健康

去年港股新經濟股大面積破發，使大量新股投資者遭受損失。這固然有投行在定價方面的問題，但也與市場供需失衡有關。如果上海也有新經濟企業上市，定價方面勢必形成對比，增加了選擇和供給，會給資管行業增加選擇，對於保障投資者的長遠利益大有裨益，也能給香港資本市場新經濟板塊形成更加客觀和健康的定價，對於香港的世界金融中心形象也是非常有利。

從大格局來看，以中國經濟腹地之深邃，是容得下香港和上海兩個金融中心。

我們難以想像同時存在一個死氣沉沉的上海資本市場和一個生龍活虎的香港資本市場，這不僅會造成資金外流，也必然是不可持續。因為沒有內地良性的資本市場，香港作為內地企業出海的橋頭堡，必然是一種「孤島繁榮」。而如果沒有香港的資本市場繁榮，內地的科創板沒有國際先進的模

仿對象，也不會實現快速發展。

上海科創板與香港新經濟板塊，並非鹿死誰手，而是良性競爭，資本市場雙星閃耀，是滬港之福，更是中國之福！

2019 年 2 月 12 日

股市沽空機制的善與惡

曹如軍 華大證券有限公司董事總經理

最近外資大行正在游說中國證監會就 A 股市場沽空機制進行多項改革，包括放寬中國上市股票借貨沽空限制、股票互聯互通機制下的大宗交易清算、公眾假日期間減少暫停股票互通交易等多項措施。目的是方便外資機構透過香港互聯互通機制沽空 A 股。消息傳出後引起廣泛爭論，顯示股市沽空機制已被污名化，政策上談虎色變，變相造成沽空機制無法進一步完善，拖延 A 股市場的發展步伐。

在一般股民的認知中，沽空股票往往與投機、股災、外資大鱷、金融衝擊聯在一起。甚至有人將 2015 年 A 股市場的股災，及港股漢能薄膜發電（0566）暴跌停牌事件，都歸咎於國際炒家惡意沽空甚至誇張到外國資本利用沽空股票獵殺中國民族產業等等聳人聽聞的事件。

其實沽空股票是國際成熟資本市場普遍存在的操作方法，沽空操作為投資者雙向交易提供了重要手段。當投資者

發現投資標的價格過高時，可以通過融券方法先向他人借入該證券出售，當股價下跌後再從市場低價購入證券歸還給借券人，賺取股價下跌的差價。目前港股沽空交易的成交佔市場總成交金額的比例（賣空比例）已達到 11% 左右，在大盤股中比例更高達到 14%。港股做空交易每年約 2 萬億港幣，不僅為市場提供流動性，也為交易所和政府帶來巨大收入。

完善機制助推動市場化改革

沽空機制提供了大量融券需求，為機構投資者長期持有的投資組合增加新的收入來源。建立有效的沽空機制，能吸引更多機構投資者參與股市投資。股票被沽空除了基本面不被看好、對沖等原因外，沽空者常常針對一些被質疑財務造假的上市公司。

研究近年來被沽空機構狙擊的多個港股案例我們發現，無論最終質疑被證實與否，做空報告一般造成股價當日平均暴跌 10%，如果財務造假無法澄清長期跌幅很可能超過 50%，甚至停牌和退市。

鑑於沽空機構威力强大，經常會出現一些渾水摸魚者利用虛假資料、流動性陷阱等手段惡意操作股價謀利。因此香港證監會制定了嚴格的監管制度限制對上市公司的負面新聞報到，違規者可能會負上刑責。因此，完善的沽空機制配合有效的監管制度，股票沽空不僅不是洪水猛獸，還將成爲推動 A 股市場化改革的一劑良藥。

2019 年 2 月 26 日

滬港金融攜手合作 助推融資租賃發展

孫榮華 上海市租賃行業協會秘書長

　　融資租賃作爲與實體經濟最爲緊密的金融業態，已經成爲與銀行信貸、資本市場並列的三大金融工具之一。融資租賃兼具融資融物的雙重特點、所有權與使用權相分離的特點在支持中小企業、促進供給側改革，以及服務於「一帶一路」、「中國製造 2025」戰略實施等方面發揮着更加積極的作用。

　　融資租賃服務的客戶範圍廣泛有飛機船舶、交通運輸業、機械設備、醫療、電力能源、汽車、教育、物流等，幾乎涵蓋了所有具有物權的行業。

　　通過近三十年的行業發展，融資租賃整體發展態勢較好，但與發達國家租賃市場相比，中國融資租賃行業仍處於初級發展階段，市場滲透率遠低於發達國家，仍有很大的提升空間和市場潛力。

市場滲透率仍遠低於發達國家

截至 2018 年底，內地的融資租賃企業總數 11,777 家，註冊資金 32,763 億元人民幣，租賃合同餘額 66,500 億元人民幣。上海的融資租賃企業近 3,000 家，融資租賃合同餘額近 20,000 億元人民幣，上海各佔三分之一，為全國之首。

上海融資租賃行業的快速有序發展，得益於上海國際金融中心的優越環境和上海自貿區的政策優勢。上海的信息樞紐功能和國際門戶樞紐地位、國際大都市的創新經濟驅動和服務輻射帶動功能，為上海融資租賃行業的發展提供了得天獨厚的條件。部分融資租賃企業已經在積極開展國際化業務模式，採用境外融資和發債方式為境外客戶提供更全面的服務。

香港國際金融中心地位的崛起，依託特有的地緣環境優勢，金融市場的成熟，以及與金融全球化發展的密切相聯。滬港金融論壇將兩地金融業精英匯聚一堂，相互交流，互通互惠，發揮著積極和卓有成效的作用。上海融資租賃業在融資渠道方面期待與香港金融業進一步密切合作，無論是股權融資渠道包括增資擴股和 IPO 上市等，還是債項融資包

括銀行借款、發行債券、ABS、信託融資等，都有廣泛的合作空間。

香港有發達的股權市場、金融衍生品市場、債券市場、利率市場爲投資者提供了豐富的投資手段和工具，充分體現了香港金融市場的魅力。相信通過與香港金融業的進一步探索合作，將助推上海融資租賃業更大發展。

2019 年 3 月 12 日

科創板應盡早接納海外投資者

陸文清　原申銀萬國證券股份有限公司副總裁、創豐元易投資管理合夥企業理事長

上海證券交易所去年就科創板股票交易特別規定徵求意見時，我們曾建議將科創板股票在上市第一天起就自動納入滬股通標的，通過滬港通渠道吸引海外投資者參與。同時如科創板公司有其他類別證券在香港、倫敦交易所掛牌的話，也可納入港股通、倫港通標的。

吸引外資有4大意義

今年2月，香港聯交所總裁李小加先生也表示了類似觀點。筆者曾經作為國際業務總部負責人和分管副總裁在申銀萬國證券公司從事國際證券業務超過20年，參與了B股市場、QFII的設計，也經歷了H股創設和滬港通的開通，根據中國資本市場國際化和吸引海外投資者的歷程，筆者認為吸引海外投資者參與科創板市場有以下必要性和重要意義：

1. 讓科創板有一個國際化的起點，增加科創板的國際吸引力。同時，既然科創板接納紅籌結構的公司，那引進海外資金也是順理成章的。

2. 增加科創板板塊是中國資本市場的供給側改革，是供給增量。同時增加增量資金尤其是吸引海外資金的參與，有利於減少對 A 股市場其他板塊的影響，促進市場的可持續發展。

3. 吸引海外投資者，有利於促進科創板的制度設計、完善上市公司治理和市場監管水平，使科創板在國際化的要求下，具備更高的治理標準。

4. 提高科創板上市公司的國際影響力，也吸引更多原打算海外上市、吸引國際投資者的優質擬上市科創企業留在國內。

總之，海外投資者通過滬港通參與科創板，有利於增加中國資本市場的資金增量和促進市場的良性發展，提高市場的國際化程度和治理標準，吸引更多的優質科創企業選擇科創板上市。

其次，通過滬港通吸引海外投資者參與上交所的科創

板，有利於更好發揮香港、上海兩地的各自優勢，使兩地的金融中心建設更加融合發展。

2019 年 3 月 26 日

數字化正重塑金融支付發展

穆海潔　匯付天下有限公司執行董事兼總裁

　　當今時代，偉大的數字化發展浪潮席捲全球，各行各業都在進行數字化轉型。數字化與製造業、零售業、金融業與服務業的融合開創了工業 4.0、新零售、金融科技、共享服務等各類創新的商業模式。數字化企業以數字資產爲核心生產要素，以新技術爲主要生產力，已成爲商業進化的必然趨勢。

　　匯付天下作爲內地首家在香港上市的支付公司，也更爲深刻地意識到，數字化正在重塑支付行業的發展路徑。數字化支付基於移動化、錢包化、智能化的發展趨勢，依託移動互聯網、人工智能、大數據、雲計算等先進技術，意味着在美觀便捷的用戶體驗、實時在線的運營流程、數據驅動的增值服務等領域的全面升級。

　　數字化支付的浪潮已成爲行業發展的強勁動力，並推動支付市場由面向用戶的「流量端」向面向企業的「場景端」

逐步擴展遷移。

數字化支付能夠實現企業產業鏈間交易信息流和資金流的統一，進而爲企業提供基於運營資金的投融資服務，幫助企業構建起包括上游供貨商和下游採購商在內的客戶賬戶體系，實現客戶管理的數字化，從而助力企業拓展市場，並促進其產品和服務的個性化發展。

金管局推一系列數字化變革

在粵港澳大灣區成立的背景下，香港金管局也已推出一系列金融創新政策促進香港支付市場數字化變革，包括推出 SVF 儲值電子支付牌照（Stored Value Facilities）；推出 FPS 快速支付系統（Faster Payment System），全面連接銀行和儲值支付工具運營商，提供跨銀行、跨電子錢包、全天候運作的即時轉賬服務；推出虛擬銀行牌照，吸引更多的金融科技公司落地香港、輻射全球。

香港開啟數字化支付轉型

在政策利好、市場發展和用戶培育等多重因素影響下，

伴隨境內支付與金融科技領先企業在香港市場空間的逐步擴大，香港亦正在開啓數字化支付的全面轉型，能夠改變目前仍以現金與卡基交易爲主的市場格局，從而促進香港與大陸的支付與金融科技市場在戰略合作、業務拓展、技術創新等領域的進一步融合。

科技改變支付數據創造價值

目前，匯付天下正在加快數字化轉型的戰略佈局，聚焦於超大規模的交易處理和運營能力、多場景的賬戶系統和錢包支持能力、數據驅動的智能化分析和決策能力等核心能力構建。未來，匯付將持續積累數字化支付的先進技術與行業經驗，深入香港市場和大灣區金融創新建設。我們相信，科技改變支付，支付連接場景，場景沉澱數據，數據創造價值！

2019 年 4 月 9 日

大灣區爲滬港資本市場添機遇

季輝　香港麥振興律師事務所合夥人，香港律師

今年 2 月 18 日，國務院出台了《粵港澳大灣區發展規劃綱要》（下稱《綱要》），其中，就粵港澳大灣區內資本市場的發展提出了很多創新舉措。粵港澳大灣區的設立不僅有利於促進區域經濟一體化的進程，對於上海和香港這兩個國際金融中心的發展也將起到互補互助，協同發展的積極作用。筆者感到，粵港澳大灣區對於滬港兩地資本市場的推動作用主要體現在以下幾個方面。

促進資本市場互聯互通

首先、加強兩岸三地資本市場的互聯互通。近幾年，隨着「滬港通」、「深港通」和「債券通」的建立，上海、深圳和香港的聯繫日益緊密，兩岸三地的證券交易所在各類金融業務方面的合作也逐步加深。《綱要》明確提出要有序推進金融市場的互聯互通，比如，支持香港機構投資者在大

灣區募集人民幣資金參與投資境內創業基金及私募股權基金等。這些舉措通過支持香港的金融機構開展跨境業務從而促進了滬港深三地資本市場的橫向聯繫。上海作爲內地的一個國際金融中心將受惠於大灣區金融發展帶來的機遇，深化與香港及深圳資本市場的融合，從而構建一個廣泛合作的平台。

第二、促進兩岸三地金融資源的流通共享。大灣區是一個包含內地九個城市的巨大城市群，灣區內蘊藏着各類豐富的金融資源。大灣區是內地金融業發展的一個重要戰略舉措。大灣區的設立加強了境內外金融機構的聯繫和交流，從而也帶動了金融資源的跨區域再配置。《綱要》鼓勵拓展直接融資渠道，爲大灣區的建設提供更多的資金支持，同時也促進金融資源在兩岸三地的流通共享。滬港兩地的資本市場可以借助粵港澳大灣區的設立實現錯位發展，在實現金融資源進一步流通的同時優化金融資源的配置和利用。

加快兩岸三地金融創新

第三、加快兩岸三地資本市場的開拓創新。《綱要》明

確提出將依託粵港兩地資本市場的平台，加快金融開拓創新，比如：廣州將建設綠色金融改革創新試驗區，香港將建設一個國際認可的綠色債券認證機構。這些創新機構和區域的設立將不僅惠及大灣區內資本市場的發展，也勢必為上海的資本市場帶來積極的影響。與此同時，上海在金融業方面的創新舉措也將為大灣區提供有用的借鑒，比如，上海自由貿易試驗區在自由貿易賬户體系方面的先進經驗可以為大灣區內的自由貿易區提供借鑒。大灣區在金融業方面的制度創新不僅可以加快灣區內資本市場的發展，也必將帶動內地的資本市場，尤其是以上海為中心的長三角地區在金融行業方面的轉型升級。

《綱要》的出台為大灣區的發展奠定了制度基礎和發展方向。滬港兩地的資本市場勢必借助這個重要的發展機遇，發揮自身的特點和優勢，實現兩岸三地資本市場的共同繁榮，帶動內地金融業的蓬勃發展。

2019 年 4 月 26 日

中資美元債市場回暖

李恩慈　拔萃國際資產管理有限公司固定收益部主管

有別於 2018 年中資美元債價格疲軟，利率高企，2019 年債券市場回暖，發行迎來新一輪熱潮。除發行人逐步拉長債券期限外，市場收益率曲線整體明顯下移。其中投機級別債券平均發行年期又回到 3 年以上，顯著高於 2018 年第四季平均 2.6 年。

地產美元債主導一級市場

從發行總量來看，截至 4 月底中資美元債總計發行 714 億美元，高於去年同期 649 億美元。當中，地產美元債發行量累計達 328 億美元，佔總體發行量的 45%，主導一級市場。

投資者追求收益率結果導致需求意外活躍，有地產債認購倍數已達到歷史較高水平。然而，作為發行主力之一的城投板塊，由於部分融資需求回流境內，今年以來新發十分有

限。即便 4 月城投債境外發行有所提速，但前四個月總量為 50.9 億美元，僅和去年同期發行總量持平。

今年 5 月中資美元債將迎來全年償債高峰期，到期量 203 億美元，再融資需求較大，年底前總量共計 798 億美元。

從行業分佈來看，投機級主要還是集中在房地產板塊。儘管近期發行人拉長債務年限改善債務結構，基本覆蓋短期再融資需求，但隨債務期限遞延，2020 年、2021 年分別有 1,240 億、1,349 億美元債務到期，未來投資者情緒將再次受到經濟增長等基本變數影響。鑑於 2018 年市場動盪情況，宜謹慎看待高負債比，行業競爭壓力大之發行主體。

2019 年 5 月 7 日

戰略協同助力內地農信機構「借船出海」

 徐力　上海農村商業銀行股份有限公司董事長

　　長三角一體化與粵港澳大灣區建設同爲國家戰略，在實現區域的內部協同發展的基礎上更要構建更高層次的區域間協同，資源共享、要素互通，在互聯互通中實現國家政策紅利最大化。

受惠大灣區建設

　　粵港澳大灣區建設爲「一帶一路」提供了有力支撐，香港是聯結內地與「一帶一路」國家的門戶，擁有「一國兩制」的制度優勢和高度開放的市場環境，全球金融指數排名第三，是世界最大的離岸人民幣中心，全球市場變化感知靈敏，在推動內地市場與國際接軌方面積累了豐富的經驗。因此，香港是內地外向型企業接觸國際市場的理想平台。滬港必將成爲兩大區域協同發展的牽引性力量，兩地金融機構應當發揮示範引領作用，推動商品、信息、資金快速流動，進

一步深化合作聯動，爲內地企業和內地農信機構搭建出海通道，形成多邊共贏的良好局面。

作爲中小企業金融服務的主力軍，內地農信機構普遍存在海外分支機構空白、境外服務通道狹窄、跨境服務能力薄弱的短板，要想爲客户提供跨境金融服務、提升支持企業「走出去」的金融服務能力，唯有「借船出海」。

在長三角農信機構中，上海農商銀行處於「領頭羊」的位置，是內地農信系統中唯一獲准開展自貿區分賬核算業務的銀行，牌照齊全，能夠提供本外幣貸款、國際結算、衍生產品等各類金融服務，已經與長三角區域內 37 家中小銀行建立了緊密的同業合作關係，今年前四個月本外幣資金拆借、債券承銷和債券買賣等業務合作總量近 3,000 億元人民幣。上海農商銀行願意爲內地農信機構「借船出海」，支持企業「走出去」，參與「一帶一路」建設提供綜合金融服務解決方案。

<div align="right">2019 年 5 月 14 日</div>

把握香港的獨有優勢
助力國家綠色發展

張麗　上海浦東發展銀行股份有限公司香港分行行長

粵港澳大灣區規劃中的綠色篇幅濃墨重彩，把香港定位為大灣區綠色金融中心，給予香港引領全球綠色金融發展的歷史機遇。筆者堅信，香港將把握自身優勢，為國家綠色事業作出重大貢獻。

政府監管市場參與綠色發展

在政府層面，港府於去年 6 月宣佈設立 1,000 億元綠債計劃，資金將用於在節能環保、污染防治等方面。本月 21 日，港府首次發行 10 億美元國際綠債，獲 4 倍超額認購，顯示國際市場對於香港的信心和對港府綠色發展政策的支持。港府亦在去年 6 月份推出綠色認證費用補助計劃，通過香港品質保證局（「HKQAA」）推廣綠色認證工作。

在監管層面，金管局今年 5 月初發佈三大舉措來推動綠

色發展，包括綠色及可持續銀行的倡議、政府負責任投資原則及成立綠色金融推廣中心。

在市場層面，港交所早在 2011 年即發佈環境、社會及企業管治（「ESG」）指引，並從 2016 年開始推行「不遵守及解釋」的 ESG 披露原則。恒指公司剛推出恒指及國指 ESG 指數，開拓跟蹤 ESG 指數的投資。

香港綠色金融生態加速成形

隨着政府、監管及市場各方的廣泛參與，香港綠色金融生態已經加速成形。

香港是大灣區唯一同時擁有本土及國際綠色認證機構、國際及國內評級機構的城市，也是環球金融行業公會的聚集地。今年 3 月，亞太區貸款市場公會即在香港發佈可持續發展貸款準則，將帶動綠色、可持續貸款在亞太區的發展。

一流的人才儲備、健全的法制環境和完善的金融基礎設施及成形的綠色金融生態將成為香港搭建綠色金融中心的核心競爭力。

筆者相信，香港將為大灣區乃至國家綠色事業作出更大

的貢獻。

筆者所在的浦發銀行是首家在内地發行綠色金融債券的銀行。作爲浦發第一家境外分行，浦發香港已通過研討會及媒體報道等方式來普及綠色金融知識，並積極認購了香港政府首筆綠色債券，持續支持香港的綠色可持續發展。

<div align="right">2019 年 5 月 28 日</div>

灣區「保險通」給滬港啟示

左佳明 利佳健康服務有限公司總經理、
北美、中國精算師

作爲三大國家級城市規劃之一的粵港澳大灣區，是中國建設世界級城市群和參與全球競爭的重要空間載體。大灣區發展規劃中，醫療行業、保險行業發展是其中重要範疇，其中保險通對於港人「跨境養老」、「跨境醫療」，乃至灣區人民養老、醫療水平都有十分積極的作用，下面這幾點成爲討論的焦點。

1、商業醫保：兩地就診醫療記錄的認同。愈來愈多內地人購買香港商業醫保，亦有不少擁有商業醫保的港人於大灣區工作，保險業已開放香港保險業於大灣區設立保險服務中心，以處理索償、繳交保費及查詢等，如若醫療業可以互通醫療記錄，甚至打通醫院網絡，會令索償的便利性大大增高，亦對灣區人民醫療看病乃至醫療水平的發展起到積極影響。

2、跨境養老：香港商業年金險的境內支取。香港特區政府提出灣區跨境養老的提法非常具有前瞻性，可以配套商業養老保險及商業醫保同步。

3、儲蓄保險：資金往返問題，保費資金外匯問題需要進一步深入研究。業內人士認為或可效仿股票通的封閉式資金往返形式，內地人在香港保險公司保單給付或可探討原路往返機制，其分紅或支取金額可原路返回內地，亦可以商定額度。

4、產品差異：香港高保額重大疾病及高端醫療保險十分多元化，而內地在大眾化保險產品上及互聯網銷售上的突破非常具有學習價值。兩地產品有差異化互補效果顯著、但因產品監管及要求不同，實現產品的跨境銷售需要跨境監管支持。

除前面提及問題外，保險通還有諸多細節問題，比如兩地某些產品定價假設及方法不同，是否需要統一？跨境銷售產品是否需要兩地的監管同時報備和審批？其要求規定是否

需要同時滿足兩地要求？

從熱議的話題中我們可以看到，醫療、養老這些民生核心始終是大家最爲關注，是新政策出台時大家最直接的聯想。滬港的合作在醫療通、保險通中能不能有所參與、借鑒甚至突破呢？

2019 年 6 月 11 日

香港橋頭堡推動「帶路」建設

渠恪威　　弘業期貨辦公室

作爲國家頂層戰略，「一帶一路」爲中國的經濟金融對外開放開啓新機遇之窗，已成爲當今世界規模最大的國際合作平台和各方普遍歡迎的全球公共產品。6年來，與「一帶一路」相關的產業如雨後春筍般應運而生，這爲中國進一步擴大對外開放提供巨大動力。同時，這也對中國經濟金融領域的開放發展提出深度要求。

滬港通加强境外內關聯

作爲中國的兩個金融中心，上海和香港在共同服務「一帶一路」的戰略中承擔着極爲重要的責任。隨着「一帶一路」沿線國家和地區金融市場的一步步開放，2014年11月17日，滬港通業務正式推出，從此兩地投資者可以通過交易所買賣港股和A股，國際資本也可以通過滬港通這一渠道直接購買內地股票，進而增加中國資本市場與境外資本市場的

關聯性。

香港是全球公認的國際金融中心，是眾多企業海外發展的第一站，條件得天獨厚，服務能力特別強；而上海則可以依託自貿試驗區建設，為境內企業走出去、開展貿易投資便利化提供良好的服務。滬港加強合作，有利於內地企業利用好國際國內兩個市場、兩種資源，加快對外投資，滿足企業對金融服務的多樣化需求，更好地支持「一帶一路」建設。金融是現代經濟的核心，必須堅持服務實體經濟的根本宗旨。

「一帶一路」建設，離不開良好的金融服務。其中，期貨市場乃至期貨公司發揮着重要的作用。由於全球大宗商品價格大幅波動，中資企業客戶對大宗商品套期保值等風險管理服務的需求巨大。為更好地服務實體經濟，期貨公司應積極以更加開放、創新、包容的姿態「走出去」。現階段，期貨公司直接「走出去」的成熟路徑不多且面臨着較多的挑戰，目前關鍵在於充分發揮香港「橋頭堡」作用。內地多家期貨公司在香港設立分支機構，進行初步的國際化佈局。在這個大環境下，內地期貨公司紛紛在香港設立子公司，服務

範圍覆蓋包括 CME、LME、ICE、HKFE 等全球大型交易所。以國際市場先進的技術和服務標準，爲海內外投資者提供安全、穩定、高效的境外投資服務。

2019 年 6 月 25 日

股市逆水行舟 慎防斷纜

 曹如軍　華大證券有限公司董事總經理

　　美國總統特朗普以「關稅人」面目四處加稅，成為改變世界貿易格局的推手。各主要貿易國之間出現信任危機，威脅到全球供應鏈的穩定，從克林頓總統開始的「價廉物美時代」恐將終結。

　　克林頓擔任總統時期為了挽救陷入低谷的美國經濟，積極推動中國加入世貿，用他面對競選對手時說的話：「笨蛋，問題是經濟！」就能看出中美經貿合作對美國有多重要。

　　中國生產的優質低價商品，幫助美國消化多餘的購買力，擺脫物價上漲的壓力。中國的華為、中興等一大批科技企業，使用大量美國芯片和軟件技術，使芯片和軟件行業成為美國經濟增長的火車頭。

貨幣寬鬆已為強弩之末

　　美國從 2008 年金融危機開始，依靠量化寬鬆政策，成

功以低息再次刺激經濟，一個大前提就是低通脹的宏觀經濟環境。但是十多年的寬鬆貨幣政策，已經造成世界各主要經濟體的貨幣發行量激增3—4倍。隨着全球供應鏈的日漸受損，各國都將面臨通貨膨脹的威脅。

通脹與衰退逐漸成主題

除了通貨膨脹逐漸成爲問題，經濟衰退的陰影也越來越近。聯儲局多次釋放減息訊息，理由就是美國主要經濟指標減弱，譬如美國供應管理協會（ISM）製造業及服務業指數分別跌至3年及2年低；6月非農業職位增長也呈放緩趨勢。

相反金融市場將負面數據當正面消息炒作，美股三大指數不斷創出新高，反映出長期的低息政策已經造成資金的過剩和錯配。

但是歸根結底，股市只是行駛在經濟基本面這條河流上的一隻小舟，短期來看可以憑借資金這根纜繩強拉硬扯逆流而上，但是資金的作用已經開始無法應付日益破損的小舟，一旦斷纜，股市將陷入大幅下跌危境。

2019 年 7 月 9 日

設大灣區綜合服務中心
縮小買香港保險心理距離

何世晨　香港中文大學社會科學碩士、
　　　　保險文化專欄作者

　　據業界預測，比「保險通」能夠更先落地的將會是粵港澳大灣區保險綜合服務中心。由於政策原因，內地居民前往香港需要辦理港澳通行證、香港簽注等一系列的出入境手續，這些手續雖然並不複雜，但卻給很多有意赴港購買保險的客戶製造了極大的心理距離，讓不少人覺得從內地前往香港投保又遠又麻煩。

　　如今，乘着大灣區建設全面實施的東風，香港保險業監管局便提議容許香港的保險公司在大灣區設立綜合服務中心，用以處理理賠、保全等保單服務，還可提供健康管理甚至是保費續繳等服務，能夠降低內地客戶因以往續繳保費不便而導致斷供等現象的發生，從而能為已購買香港保險的消費者提供更貼心、更周全的服務。

　　據統計，2018 年粵港澳三地保險保費收入約 1,160 億美

元，約佔全國總額的四分之一，大灣區內的保險深度和保險密度都要領先於其他地區。

市場需求相當龐大

因此，市場上的確存在相當龐大的需求，需要業界進一步提升給大灣區客戶提供售後服務的能力。倘若這類綜合服務中心能夠建成，無疑能夠縮小消費者的赴港購買保險的心理距離，可進一步推動香港保險業的發展。不過需要留意的是，要購買香港保險，仍要遵守在香港境內簽署有關投保申請書的監管規定，客戶赴港投保的流程不變。

筆者認為，一些在內地擁有龐大網點的香港保險公司，例如中國人壽（海外）、太平人壽（香港）等，在設立大灣區綜合服務中心方面有得天獨厚的優勢。借助內地數量眾多的網點機構，稍加改造和培訓就能升級成一個個成熟的港險服務中心。

2019 年 7 月 23 日

中資國際化須加強實踐法規認知

張順榮
賈碩青

香港國際資本市場協會　亞太區總監
香港國際資本市場協會　亞太區經理

近年來，境內金融市場加快了開放的步伐，中資金融機構從香港出發，進行國際佈局。在國際化發展的大趨勢下，更多的境外投資者想要了解和參與境內債券市場，而境內機構也需了解和應用國際監管法例和市場實踐做法。對此，國際資本市場協會（International Capital Market Association 或簡稱 ICMA）通過香港代表處，服務亞太區會員，和境內外市場機構、監管機構等溝通和合作，促進信息交換交流。

今年，中國境內債券市場規模將近 13 萬億美元，超過日本成為世界第二大債券市場，僅次於美國。繼中國國債納入彭博巴克萊全球綜合指數和多個富時國債指數之後，中國債市對全球投資者的吸引力日益增大。現在境外機構可以通過債券通、合格境外機構投資者（QFII）、人民幣合格境外機構投資者（RQFII）和銀行間債券市場直接投資（CIBM

Direct）的渠道，投資中國銀行間債券市場。對於熊貓債等廣受關注的中國債市發展議題，ICMA 和境內的行業協會、監管機構等密切聯絡，把境內金融市場的信息概括形成報告，把境內外市場的情況宣傳給海外機構，促進境內外資本市場的互聯互通。

鼓勵內外市場信息流動

另一方面，金融危機之後，國際上出台了多個維護金融市場穩定發展的監管法規，例如歐盟《金融工具市場指令 II》（MiFID II）、《證券金融交易條例》（SFTR）、《中央證券存管條例》（CSDR）等。開展跨境交易的市場參與者需要了解這些國際監管法例對其交易的影響。ICMA 通過報告和會議等方式，幫助會員爲國際新規做好準備。同時，這些國際監管法規爲境內的市場實踐和規管提供了參考和範本。ICMA 持續與各大監管機構及政策制定者保持溝通，敦促地區和各國標準制定時考慮與國際現行標準相符合。

ICMA 將繼續鼓勵境內外市場信息流動，介紹和分享國

際公認的最佳實踐標準和國際法規，支持和促進境內市場開

放，協助中資會員走向海外。

<div align="right">2019 年 8 月 9 日</div>

港交所收緊買殼上市 利市場穩健發展

季輝 香港麥振興律師事務所合夥人、香港律師

近幾年，香港的借殼上市制度產生了不少問題。今年7月26日，港交所發佈了有關借殼上市及其他殼股活動等諮詢總結，希望通過制度規範加強對借殼上市制度的管理。本次出台的一系列新規則在嚴格規範借殼上市的同時（編按：修訂已於10月1日生效），也充分考慮了市場的靈活性。筆者感到，本次上市規則的改革是必須的也是合理的。

首先，進一步細化「控制權或實際控制權的變動」的含義。在現有的上市規則第14.06條的基礎上，港交所在評估上市公司的控制權是否發生變化時除了考慮控股股東是否有變，更會側重評估有能力行使實際控制權的單一最大主要股東是否有變。目前，一些殼股的上市公司通過代持等方式對實際控制人進行隱名，本次修訂要求港交所在評估控制權變化時也考慮相關人員的變動以及現任董事行政職能的變化，

比如執行董事或行政總裁的變動，從而保證港交所不僅關注控制權的比例變化，更爲關注實際操作中上市公司的控制權是否發生了改變。

消除不必要掣肘

其次，港交所進一步修改了「一連串的交易及／或安排」的要求。港交所在評估該等交易時需要考慮這些交易之間是否有關聯，比如（1）所收購的是否是類似業務，（2）是否分階段收購同一公司或公司集團的權益，或（3）是否從相同或相關人士收購業務。同時，新規定要求上市公司不得在控制權變動時或其後36個月內，將上市公司原有業務的全部或大部分出售或注入新業務，而原來的時間限制是24個月。筆者認爲，本次港交所增加借殼上市者的時間成本將有效打擊並阻礙意圖規避上市規則而達到借殼上市目的交易的進行。同時，港交所將「創建業務」、「股權融資」及「終止業務」3項內容排除在「一連串交易」之外，以消除上市公司日常業務中的正常交易引發收購規則而引起的不必要的掣肘。

留靈活處理空間

第三、港交所將極端非常重大的收購事項新增為《上市規則》第 14.06C 條的「極端交易」。港交所在判定有關收購是否為極端交易時，不僅要證明上市公司無意規避上市規定，還要考慮下列條件，即（1）在進行建議交易前，上市公司在不少於 36 個月的時間內控制權不變，且交易不會導致實質控制權有所轉變，或（2）上市公司經營的主營業務規模龐大，且將在交易後繼續經營該主營業務。同時，上市公司必須委聘財務顧問就收購目標進行盡職審查，證明收購目標符合《上市規則》的有關要求。換言之，如果財務顧問未能提供合規聲明，或有其他資料顯示收購目標不符合《上市規則》的有關規定，又或有任何其他關於規避新上市規定的疑慮，港交所都會要求重新將收購事項歸類為反向收購。「極端交易」為中小型上市公司的重大交易避免被認定為反向收購留下了靈活處理的餘地。筆者認為，本次港交所對上市規則的修改通過更加嚴格的規定限制了濫用借殼上市的行為，旨在進一步規範香港資本市場，有助於香港資本市場的可持續發展。

2019 年 8 月 20 日

内地應引入現代服務業「香港標準」

程金華　上海交通大學凱原法學院副院長、
上海市政協委員

　　近期越演越烈的「香港治理危機」，有非常深層次的香港自身的政治與經濟因素。但是，自 1997 年以來，內地在如何擁抱香港回歸上也存在認識方向上的偏差：到目前為止，中央政府更多關注的是如何通過「一國兩制」的制度框架去維持香港的繁榮穩定，但相對缺乏讓香港幫助內地發展的戰略規劃，未能系統地把香港商業成功經驗提煉成內地市場發展的可複製、可提煉的經驗。

　　說到底，雖然香港回歸有很多「棘手」的事，但是香港對於內地來說是個巨大的正資產。我們不要忽視了，香港是一個全球領先的商業城市，在世界銀行營商環境榜單上一直高居前列，在內地如火如荼的優化營商環境實踐中，香港完全有條件發揮積極的示範引領作用。

　　尤其是，我們認為，要認真對待香港在現代服務業中的高水平專業水平。這至少在如下三個方面有非常重大的戰略

意義：其一，除了主權完整以外，可以挖掘香港回歸對於中國現代化事業更加全面、深遠的積極意義；其二，可以幫助推動全國其他地區在相關商業和現代服行業的發展，助推全國的營商環境建設；其三，提供香港向內地更大範圍、多贏的「專業輸出」的渠道，從中受益，並部分化解或者緩解香港目前面臨的越演越烈的治理危機，實現「一石多鳥」的戰略多贏效果。

「專業標準」為香港繁榮基石

香港市場和商業的繁榮，很大程度上得益於下面三個因素：（1）長期以來在內地和其他國家與地區之間做貿易代理；（2）港英政府培育並在回歸之後延續的高水平法治；（3）非常高水平的「經理人文化」，以及在現代服務行業所形成的世界一流的專業精神和標準。自內地改革開放以來，尤其是香港回歸以後，香港的轉口貿易受到非常大的衝擊。在近期，一系列惡性暴力事件對香港社會的法治也造成了很大負面衝擊。相比較而言，在商業和服務業中的高水平專業水平，至今還是香港社會的寶貴財富。

目前，在諸如律師、會計師、投資銀行、樓宇的物業管理等現代服務業中，香港社會有一批非常高水平的行業企業與專業人士，不僅爲香港企業和居民提供高水平的服務，爲遊客服務，並在也在很大程度上輻射到內地和其他地區的企業。在某種意義上，爲內地的企業和公民提供「中介服務代理」已經替代傳統上的「轉口貿易代理」，成爲香港社會在回歸以後的比較競爭優勢之一。在從內地移居到香港的新移民中，非常高比例的人口從事律師、會計師、投資銀行等現代服務業，其中部分內地籍專業人士的職業流動和回歸，也在過去二十多年，在很大程度上提升了內地相關行業和職業的專業水平。

倡出台政策引進港企及人才

基於上述理由，我們建議在國家層面，由中央政府的相關部門連同香港特區政府，出台相關政策並提供必要的行政支持，幫助相關行業協會創建部分現代服務業的「香港標準」，大力引進香港的現代服務業企業與專業人士，參與內地的行業建設與發展。具體而言，可以進行如下一

些政策舉措：

其一，由國務院相關部門牽頭成立專門的工作小組，聯合香港特區政府的力量，對香港的現代服務業進行全面摸底，了解其現狀，明確其領先相對領先的具體行業領域，相關行業企業與從業人員狀況，以及這些行業的專業標準與操作方式。

其二，在香港相對發達的若干現代服務業中，選定若干個細分行業，由香港和內地的行業協會牽頭編制這些行業的「香港標準」，並由中央政府相關部門認同，作為內地相同行業發展和建設的標杆，並選定若干地方進行試點建設。我們建議，鑒於香港和內地市場的行業差距以及內地市場的規模等原因，可以優先考慮選定物業管理行業作為設定並推廣「香港標準」的試點行業。

試點發展「戰略合作協議」

其三，由香港特區政府和進行行業試點的內地地方政府簽訂試點行業發展的「戰略合作協議」，結合優化地方營商環境建設的要求，以地方法規或者規範性文件的形式，確立

行業發展的標準，並大力引進香港的行業企業與專業人士參與內地相關行業的發展與建設。

　　最後，上述行業試點和地方試點，在條件成熟時，可以推廣到更多現代服務業與更多內地城市，以便實現提升全國現代服務業發展、推進香港與内容融合、爲香港企業與市民創造更多商業機會與工作崗位的多贏局面。

2019 年 9 月 6 日

香港應擔當中國城市發展領軍使命

中國太平人壽保險（香港）有限公司
創新渠道部高級業務總監

香港是中國的一顆東方之珠。歷史、地域、文化、金融和時代等因素，賦予她太多內涵和價值，無論對於中國、世界，以及自身，幾乎沒有第二個城市可以替代香港在亞太地區乃至世界金融領域的重要作用。

香港是中國的一部分，在國家戰略佈局上，無論粵港澳大灣區建設還是「一帶一路」，或離岸人民幣中心等等，都賦予香港作爲龍頭的發展機遇。香港也是世界的重要金融中心，世界各地想進入中國內地市場、分享中國經濟發展紅利的企業或其他組織和個人，一般會優先考慮以香港爲跳板進入內地，亦爲香港帶來了巨大商機。香港也是香港人自己的家園，作爲一個獨特的城市和獨立的經濟體，在背靠內地、面向世界中發出自己的聲音，發揮自己的作用，讓香港成爲全球經濟強勁前進的發動機，成爲全球最重要的一環，不是之一！所以香港要有大格局、大視野、大規劃、大擔當。

大格局，意味着香港的定位不應僅僅自身 1,000 多平方公里，而是放在全國、全球的角度來定義自己的發展空間。大視野，意味著香港可以支配的資源和市場，也不僅僅是 700 萬人的，全國 14 億人口和全球 70 億人口對應的資源和市場，都是香港的，尤其是内地；大規劃，意味着香港可以借助粵港澳大灣區，將大灣區變成自己的大後方，借助「一帶一路」，擁抱整個全球市場；大擔當，意味着香港在中國走向世界，世界擁抱中國的歷史進程中，在中華民族偉大復興的歷史進程中，擔當起中國乃至世界城市發展領軍的責任！

借助區位優勢提升民生質量

當前香港可以思考一個課題，如何借助區位優勢在當前時代背景下，將粵港澳大灣區變成香港大灣區，即在 5.6 萬平方公里範圍內支配資源、市場，落實香港人就業、購房等問題，推動香港經濟發展，提升香港民生質量，讓 700 萬香港市民都成爲其中受益者。在大格局、大視野、大規劃、大擔當基礎上，香港必將大放異彩。

2019 年 9 月 27 日

中國資本可兌換和金融市場開放新進展

（三之一）

 巴曙松　香港交易所董事總經理兼首席中國經濟學家
北京大學滙豐金融研究院執行院長

當前，因爲中美貿易摩擦，以及美國金融市場調整等趨勢帶動，全球流動性呈現重新配置的調整格局。據觀察，一些全球主流的資產管理機構爲了迴避歐美市場可能出現的調整，希望在全球尋找有深度、交易進出自由、符合其交易習慣、而且最好與歐美市場相關性較低的市場。

對比全球市場，中國內地的人民幣資產市場可以説是高度符合這些國際資本的備選市場，只不過因爲歷史原因，中國金融市場的開放程度有限，導致外資往往只能在門外徘徊。與此相對應，伴隨着中國經濟結構的轉型，中國的國際收支結構也在逐步變化之中，來自貿易項下的盈餘可能會逐步減少，資本項目的流入會對整個國際收支的平衡發揮更大的作用。在這樣的內外條件下，可以看到，中國的金融市場開放力度在穩步提高，資本項目開放也在探索出新的趨勢。

2019 年 7 月 20 日「國 11 條」的頒佈、9 月 10 日 QFII 和 RQFII 投資額度限制的取消，都可以說是在這樣新的海內外背景下中國金融市場開放進程中的標誌性事件。

從國際經驗對比分析，如果一個國家完成了經常項目的兌換，那麼在 7 到 10 年時間裡，資本項目的開放能夠完成。就中國而言，經常項目可兌換在 1996 年的 12 月 1 日已經成功實現，資本項目的開放問題，受到更大的關注，十八屆三中全會明確提出「加快實現人民幣資本項目可兌換」。「十三五」規劃綱要繼續提出「有序實現人民幣資本項目可兌換」。然而，由於 2015 年中國內地的股市動盪及 2016 年人民幣短期內面臨的貶值壓力，導致資本賬戶開放進程明顯趨於審慎。2017 年，十九大報告中提出「開放帶來進步，封閉必然落後」的重要論斷，再次展示了中國在新的國際環境下積極推動金融開放的決心。從中國資本項目可兌換進展看，當前主要有以下特點：

跨境配置發展相對遲緩

根據 IMF《匯兌安排與匯兌限制年報》（2018），在七

大類四十項資本項目的交易中，中國共有 38 項資本項目實現了部分可兌換、可兌換以及基本可兌換，在總交易項目中佔據的比例為 95%，完全不能兌換的項目僅有 2 個。表面看，中國距離實現人民幣資本項目可兌換的目標並不遙遠。但實際上，只有直接投資為代表的 10 項實現了可兌換，證券投資和其他投資只是部分可兌換，衍生品交易、居民與非居民間跨境融資等少數領域依然不可兌換。

一級市場開放程度較低

部分資本項目可兌換程度的不足，導致了跨境資本資產配置渠道狹窄、配置效率低下、缺少風險對沖。比如，在 QFII/RQFII 額度取消前，其額度使用率就一直較低。截至 2019 年 8 月末，QFII 總額度 3,000 億美元，共 292 家機構獲得額度 1,114 億美元，使用率 37%。RQFII 總額度 1.99 萬億元人民幣，使用率僅 35%。另一方面，中國居民對海外的資產配置偏低。內地居民海外資產配置比例目前總體上約 4—5%，90% 以上的居民沒有海外配置，而發達國家居民海外資產配置比例平均在 15% 以上。特別是近幾

年，海外資産配置需求旺盛與嚴格的資本管制已成爲一對較爲突出的矛盾。

對於股票二級市場，2002 年中國正式引入 QFII 制度，2019 年 9 月 10 日，QFII 額度限制全面取消，結合 2014 年滬港通、2016 年深港通、2017 年債券通的正式啓動，中國的資本項目在股票和債券二級市場的跨境投資上已基本實現了較大幅度的開放。

不同子市場進展不一致

針對境外企業在境內一級股票市場的發行，仍是中國資本賬戶交易中不可自由兌換的部分，不過，考慮到滬港通和深港通已經覆蓋二級市場，從機制上和法律法規上，將互聯互通延伸到一級市場，從而以可控的方式實現境外企業在境內一級市場的發行，應當是可行的方案。

與發達國家相比，中國金融市場開放程度還較低，股票市場、外債市場、外匯市場等都加大了對國際資本的引入，但不同子市場的開放進展並不一致。在外債市場的開放上，國家外管局已逐步建立健全相應的宏觀審慎監管框架，逐

步開放的條件也應當基本具備，2018 年底全口徑外債餘額19,652 億美元。外匯市場開放步伐也有所加快，但參與銀行間外匯市場的外資機構仍然不多，交易佔比不足 1%。隨着金融市場對外開放提速，國際投資者進入境內的同時，也需境內市場提供金融衍生品工具進行風險管理，因此，逐步開放金融衍生品市場，也是金融市場開放的客觀要求，同時也是提高中國價格的國際影響力的需要。目前，人民幣計價的原油期貨在上海國際能源交易中心上市，並允許外國投資者參與，外國投資者也被允許在大連商品交易所買賣鐵礦石期貨，這也表明金融市場開放在商品領域也取得了新的進展。

2019 年 10 月 15 日

當前金融市場對外開放模式與趨勢

（三之二）

巴曙松　香港交易所董事總經理兼首席中國經濟學家
北京大學滙豐金融研究院執行院長

在目前中國的國際收支格局下，金融市場開放主要包括「請進來」、「走出去」和互聯互通三種模式。

下一步將開放一級市場

「請進來」，就是通過金融市場的進一步開放，讓海外資金進入中國市場，並遵循中國的交易規則。資本市場引入國際資本，有利於優化國內投資結構，培育多樣化差異化的投資群體。QFII等政策的放寬，意味着股票二級市場已經基本對外開放，下一步「請進來」的關鍵是讓一級市場開放，便利內地企業全球融資。一直以來，有種誤區就是認爲開放就容易帶來衝擊並爆發危機，並因此患上「開放恐懼症」，並引發有關「好的開放」和「壞的開放」的長期爭論。

實際上，評價好壞的關鍵，還是看能否更好地服務實體經濟的金融需求。中國目前已是世界第二大經濟體，中國內地企業要做強做大，就要參與國際競爭，特別是在中美貿易摩擦的背景下，進行全球化佈局的需求大幅上升，這就客觀上要在國際市場頻繁進行融資，以支持其進行國際投資，這必然需要一個更加開放的金融市場，僅靠國內市場和資源已不能支撐中國的企業進行全球化佈局的客觀需要。當然，「請進來」模式對於外資來說相對成本較高，特別是需要適應不同的市場結構與運作模式，因此從實際效果看，主要是適用於規模相對較大、對進入中國市場承擔成本能力較高的大型金融機構。

「走出去」，則是中國的資金走到國際市場進行全球資產配置，遵循的是國際的交易規則；從企業層面看，主要是通過支持其進行全球佈局，鼓勵其拓展海外市場。中國對外直接投資在 2016 年達到了 2,164 億美元的峰值後，近兩年有所下降，2018 年對外直接投資還不及外商直接投資的一半。然而，隨着中國更加融入全球經濟，特別是部分中國企業爲了應對中美貿易摩擦會進行積極的全球化佈局，企業可

能會增加對外投資，在海外做一些務實理性的投資併購，形成國際收支項下直接投資流入和流出的雙向平衡。

資本可兌換應借鑒日本

在這一點上應當客觀看待日本的歷史經驗與教訓。日本在實現日圓的資本項目可兌換後，把對外投資作爲提高本國國際企業競爭力的主要手段，並取得了持續較好的效果。像洛克菲勒這種投資大幅縮水的例子只是少數，上世紀 80 年代後，日本的海外投資項目基本是以企業爲主體推進的，是基於商業原則的，從不同口徑觀察，大部分其實都是盈利的，並在近 30 多年中不斷强化、擴大海外業務，日本對外直接投資呈現規模不斷增加、收益不斷增厚的特徵。

聯合國貿發會議《2019 世界投資報告》顯示，日本這些年一直都是世界第一大對外投資國，2018 年對外直接投資 1,431.6 億美元，海外直接投資收益率一直保持在 6% 左右。所以說，日本的海外投資主要是按照市場原則，由企業根據市場變化作出投資和併購的判斷因此，我們應該客觀理

解日本的經驗和教訓，通過「走出去」實現全球範圍內的資產配置，進而帶動產品、設備和勞務輸出，更好地對接全球產業鏈和價值鏈，從而支持中國企業的產業轉型。

此外，在評估「走出去」進行資產配置的影響時，可以用 GDP 和 GNP 的差別來說明。結合中國國際收支周期，中國企業進行全球化佈局來獲取資源和市場、進而提升自己的全球競爭力的階段正在到來，中國的企業如果能很好地進行全球化配置，分享全球經濟增長活躍地區的動力，體現在經濟運行指標上，就可能表現為 GNP 增長超過 GDP。

從上世紀九十年代之後，發達國家中很多 GNP 都超過 GDP，說明他們在向以中國為代表的新興經濟體大量的投資中分享了經濟增長的成果

互聯互通助力雙向配置

以滬港通、深港通和債券通為代表的互聯互通，則是處於「請進來」與「走出去」二者之間的一個保持資本管制條件下的創新開放模式，是以封閉的資金流動實現了跨境資產雙向配置。「互聯互通」模式，實現了兩地投資者資金跨境

流動到對方市場投資。

同時，由於滬深港通獨特的機制設計，雙方在保持原有監管體系、結算方式、投資習慣的同時，通過香港的機制銜接與轉換，成功以較低的制度成本，實現了跨境投資，保證了風險可控、交易狀況可跟蹤、資金流動可追溯，打消了在資本管制條件下進行金融市場開放帶來風險的顧慮。

目前，滬港通和深港通逐步成為境外投資者買賣和持有A股的主要渠道，截至 2019 年 6 月底，滬港通累計淨買入額 4,274 億元人民幣，深港通累計淨買入額 3,107 億元人民幣。此外，對於境內投資者而言，配置海外資產除了滬港通、深港通等互聯互通模式外，還可通過 QDII、QDLP、QDIE 等投資工具。

2017 年推出的「債券通」是「互聯互通」模式在債券市場開放上的應用，全面實現了券款對付結算方式，為國際資本參與中國銀行間債券市場提供了便利。

目前，中國債券市場已於 2019 年 4 月納入彭博巴克萊全球綜合指數，還在 2018 年 9 月納入富時羅素世界國債指數觀察國名單。可以説，如果沒有滬港通、深港通和債券通

的順利啓動和成功運行，在中國當前依然保持資本管制和金融市場投資限制的條件下，要想順利加入主要國際指數幾乎是不可能的。

2019 年 10 月 18 日

中國金融市場未來開放的邏輯與趨勢

（三之三）

 巴曙松　香港交易所董事總經理兼首席中國經濟學家
北京大學滙豐金融研究院執行院長

　　當前，在以中美貿易摩擦為主線的逆全球化階段，未來中國在刺激內需的同時，必須要擴大金融市場開放，積極適應國際規則，做好「請進來」和「走出去」，在全球資產再配置進程中佔據主動，支持企業靈活運用海內外市場融資和實體經濟高質量發展。

適應企業實際需求

　　當前，空洞地爭議開放是否有利，難以得出清晰的結論，關鍵還是要建立評估開放成功與否的標準，這主要就是企業發展的需要與經濟轉型的需求。

　　從這個意義上說，現在不是金融開放有多大風險的問題，反而是開放進程緩慢，跟不上實體企業海外發展步伐，限制了實體經濟發展和經濟結構轉型。2016年，因為內地

市場的股市動盪以及人民幣匯率的短期壓力，資本項目可兌換進程明顯減緩。

實際上，回過頭看，無論是股災還是其他金融市場動盪，都不是金融市場開放的結果，根源還是國內金融制度建設落後，金融市場廣度和深度不夠，金融產品和風險對沖手段不足等。

因此，現階段，應針對幾個沒有完全可兌換的資本項目，如股票一級市場、衍生品市場和外匯市場，在做好宏觀審慎機制和風險監控機制前提下逐步實現對內對外開放，加快完成資本項目可兌換。

強化宏觀審慎管理

一些人擔心金融市場開放帶來的國際投機資本衝擊容易導致金融危機，這實際上是很片面的，對資本項目可兌換的發達國家和新興經濟體進行比較發現，多數金融市場開放並未帶來貨幣危機，發生危機更多原因在於自身宏觀經濟不穩定、金融體系不穩健。當然，在金融市場開發的同時，必須強化宏觀審慎管理，健全監控監測機制，抵禦跨境資本流動

衝擊，確保風險可控。

在有序開放人民幣資本項目的同時，積極改革資本項目管理方法，逐步用宏觀審慎和市場型工具的管理方法代替行政性審批，減少或取消額度管理等數量型資本管制工具，更多採用托賓稅等價格型工具調節國際資本流動。

提供完善金融基建

隨着金融科技的興起，金融市場開放也要求具備與之相匹配的金融基礎設施建設。一方面，完善的金融基礎設施爲金融市場開放提供了技術支持，有助於提高「請進來」和「走出去」的便利性，提高資産配置效率。

另一方面要運用現代科技手段和支付結算機制，適時動態監管線上線下、國際國內的資金流向流量，使資金流動都置於監管機構的監督視野之內。

2019 年 10 月 22 日

港可助內地新經濟企業「走出去」

目前以創新科技和新商業模式為特徵的新經濟板塊正在迅速崛起,逐步成為推動全球經濟結構轉型的重要力量。傳統融資方式,如銀行信貸或私募基金等,未必能充分滿足新經濟企業的融資需求,更多需要考慮股權上市的融資方式。為配合這些創新成長型企業的需求,包括美國、英國、新加坡在內的全球各主要金融市場都已提供或正考慮推動有利於創新成長型企業的上市方式,包括允許使用不同投票權架構。

2018年4月,香港交易所在借鑒全球主要金融市場做法和徵求市場意見的基礎上,進一步放寬上市規則,包括為生物科技類公司和同股不同權架構公司而推出新上市規則,同時還考慮將這些公司納入互聯互通投資範圍,為創新型企業引入更多元化的投資者。數據顯示,自上市新規生效後至2019年9月底,共有55家新經濟公司在香港發行新股,融

資規模達 1,742 億港元，已佔同期新股融資總額的 46%。當中包括 16 家生物科技公司，總計集資 535 億港元（包括沒有營業收入的 9 家公司通過新上市規則章節上市，融資 268 億港元）。

新上市架構力吸生科企業

香港成熟的估值體系和國際化的金融環境，靈活、透明和市場化的上市規則，能為新興企業提供良好的金融支持。通過改革上市架構，吸引更多內地及全球創新企業，香港可以在新經濟資產和全球資本之間搭建一個有效連接，成為孕育全球科技巨頭的孵化器，也有利於進一步完善資本市場融資功能，以開放、多元創新的融資市場，助推提升內地新興企業的國際競爭力。通過建立適宜的上市規則，推動一批創新型生物科技企業的湧現，將大大助力區域內新經濟產業的發展，為國家經濟發展帶來長遠正面影響。同時，內地創新產業的不斷崛起也將為香港注入新動力，使香港在內地企業實現國際化佈局和經濟開放中找到新的角色和定位。

2019 年 10 月 29 日

跨境管理新格局 助力世界級灣區

李炳濤　光大新鴻基執行董事兼行政總裁

　　粵港澳大灣區加速實施落地，催生出的區域發展機遇和增長動能爲資本市場提供了跨越式發展契機，兩地投資渠道的暢通將給跨境業務等帶來發展機遇。筆者認爲，試點跨境財富管理的新格局在於高需求、強競爭、産品深化。

　　高需求——據 Talking Data 和德勤研究的數據顯示，2018 年大灣區 GDP 達到 11 萬億元人民幣，以不足全國 5% 的人口，創造了 13% 的經濟總量，是我國開放程度最高、經濟活力最強的區域之一。隨着粵港澳大灣區的産業結構升級，以香港爲中心的粵港澳大灣區勢必成爲全球高端産業和富有人群的聚居地，爆發大量資産管理和投資需求，有望成爲全球財富管理中心。

　　強競爭——在粵港澳大灣區建設的具體推進過程中，整個金融體系承擔着重要的歷史使命，也迎來了自身發展的絕佳契機。證券行業方面，根據中國證券業協會統計，内地

131 家券商中，有 28 家券商的註冊地都在大灣區。政策疊加利好吸引了更多的金融機構進駐，不同類型、背景的金融機構將在長期競爭與合作並存的關係找到自身位置。

金融產品須多樣化

產品深化是核心競爭力——在高需求、強競爭的新格局下，唯有結合市場特徵、對產品品類深挖細分，審時度勢、對戰略及政策充分解讀並符合當地法律法規的多樣化金融產品能夠突出重圍，成為跨境財富管理的領頭羊。

試點跨境財富管理的經營過程中，有三點關鍵要素：一，合格的投資者。具有合格資歷、一定的風險承受能力及法律法規意識的投資者，是成功開展試點跨境財富管理業務的首要條件。目前在港的中資金融機構憑借在豐富的境外業務經驗、較為深入的全球化視角及發達的境內客戶網絡及財富資源，將在跨境經營中扮演好合格的投資者角色。

二，適當的產品。跨境財富管理業務發展要搭上粵港澳大灣區建設的順風車，關鍵是要充分把握大灣區的特色及戰略方向、積極創新產品和技術。產品方面，大灣區及「一帶

一路」沿線國家和地區有大量的基礎設施項目，除股票、債券等傳統融資工具，私募股權、資産證券化、供應鏈金融等另類投資也潛力巨大，其他的融資需求如綠色金融等，也會持續增加。技術方面，先進的金融科技能夠有效提升效率、增强針對性，滿足下一代客户的需要。

拓展離岸賬戶功能

三，靈活的監管政策。根據《規劃綱要》精神，鼓勵在粵港澳地區進行金融開放創新，拓展離岸賬戶（OSA）功能，借鑒上海自貿試驗區自由貿易賬戶體系（FTA），積極探索資本項目可兌換的有效等一系列措施，爲跨境財富管理的發展和業務拓展奠定了政策基礎和發展前提。

試點跨境財富管理的開展，是發展大灣區建設、實現金融市場互聯互通的突破口，是粵港澳大灣區跨境金融合作服務試驗田的落腳點。通過各地方政府積極的溝通合作，伴隨着金融科技的進一步發展、基礎建設和產業升級的逐漸深化，世界級灣區可期。

2019 年 11 月 1 日

發揮香港優勢 發展銀團業務

 王鋒 交通銀行首席專家、交通銀行香港分行
行政總裁、交通銀行（香港）董事長

銀團業務是金融市場重要的一部分，銀團貸款具有多重優點，執行效率高，金額期限靈活，風險有效分擔，貸款可轉售，公開市場宣傳，共同貸後管理，促進同業合作等等，可以切實有效的滿足多樣化的投融資需求，可與一般雙邊信貸、債券等其他業務搭配，互動互補。

香港銀團規模巨大

銀團是合作業務，「銀團」兩個字，言簡意賅，「銀」是「銀行」，「團」是組團，獨木不成林，孤銀不成團。每一筆成功的銀團，都依靠多家銀行的分工合作。銀團是市場業務，牽頭分銷、風險分擔、二級交易，需要有效的多方溝通，專業的第三方服務，可靠的法規制度，高效的市場執行，以及合適的地理位置。

四十多年來，改革開放、全球化，以及香港回歸等一系

列重大歷史事件爲香港建設國際金融中心創造了寶貴的歷史機遇。經過多年努力和積累，香港憑借廣闊的金融網絡，專業的金融人員，完善的法規體系，以及獨到的地理位置，逐漸建立了成熟、高效的國際銀團市場。在亞太地區中，香港銀團市場規模大，最爲活躍，2019 年上半年香港新增銀團總額已達到 2,110 億美元，佔亞太區銀團市場近三成（除日本外），在今年動盪不確定的國際和地區宏觀環境中，更顯突出。

伴隨着香港國際金融中心的建設與成長，中資機構也開創了中資大發展的新時代，根據香港金融管理局數據，1990 年到 2018 年末，香港中資銀行總資產增長超過 20 倍，市場佔比升至 37%，是 1990 年的近 5 倍，成爲香港銀行業的中流砥柱。同期，中資機構的國際銀團業務也從無到有，從小到大，發展壯大。銀團貸款不僅成爲中資銀行資產的重要組成部分，大型中資銀行更具備了銀團牽頭、分銷和交易的綜合業務能力，提供全套的銀團業務服務，爲客戶和自身創造更多的價值。

根據亞太區貸款市場公會（APLMA）研究，1998 年亞

太地區銀團市場牽頭行排名前 20 名中没有一家中資銀行。而在今年上半年，亞太區牽頭行前 15 名中有 5 家中資銀行；香港前 15 大牽頭行中更有 9 家爲中資銀行。

協助「帶路」項目落地

展望未來，在大灣區、「一帶一路」等新一輪國家改革開放過程中，國際銀團業務有着更大的機遇和空間。首先，境內外金融機構可合作參與跨境銀團項目。其次，可牽頭中資機構的國際銀團，協助亞太及「一帶一路」地區項目落地。另外，可與亞太及「一帶一路」當地同業機構合作參與當地的大型銀團項目，拓展新的市場。

近年來，交通銀行香港分行背靠交通銀行全國、全球網絡，憑借專業服務及同業支持，在香港和亞太地區的銀團業務快速增長，與數百家境內外同業夥伴建立了良好的合作關係。

今年「交通銀行亞太區銀團中心」在香港揭牌成立，未來我們期待與滬港、亞太，乃至全球的客户和同業們共同攜手，共同努力，進一步打通境內外、連接亞太、輻射全球，

爲滬港金融市場繁榮發展添磚加瓦。

2019 年 11 月 5 日

編委會成員單位

交通銀行股份有限公司香港分行

國泰君安國際控股有限公司

上海浦東發展銀行股份有限公司香港分行

上海國際集團（香港）有限公司

申萬宏源（國際）集團有限公司

上海銀行（香港）有限公司

海通國際証券集團有限公司

中國太平洋保險（香港）有限公司

富國資産管理（香港）有限公司

東方金融控股(香港）有限公司

中國太平人壽保險（香港）有限公司

光大證券國際有限公司

華美銀行（中國）有限公司

拔萃國際資産管理有限公司

華大證券有限公司

浦銀國際控股有限公司

國泰君安金融控股有限公司

北大博雅方略金融控股有限公司

香港麥振興律師事務所

後記

| 後記 |

　　三年前，季輝律師受聘擔任香港上海金融企業聯合會法律顧問兼副秘書長，我們便多了機會在一起探討滬港這兩個金融中心優勢互補的話題。季律師花了大量精力為協會組織每年一次的滬港金融論壇。為了讓論壇凝聚起來的資源不會輕易消散，季律師建議以滬港金融業聯合會的名義在香港的主要報刊上開闢一個專欄，邀請滬港兩地的金融專家，從各自的行業和專業角度，來解讀國家的經濟政策和市場變化，為上海和香港金融業穩定發展獻計獻策。我們的想法得到了香港文匯報總編輯吳明先生和財經版主任歐柏秋先生的大力支持和協助，在此我們表示由衷的感謝。

　　轉眼間我們在香港文匯報上的專欄「滬港融慧」已經持續一年多了，圍繞「滬港融慧」這4個字，我們發表了30多篇文章，現在能夠聚集成冊，我們特別感謝上海金融業聯合會秘書長郝相君先生給與的指導和幫助，感謝國泰君安國際閻峰總裁和浦發銀行香港張麗行長，以及香港交通銀行和

滬港金融業聯合會各理事單位給與的支援和鼓勵。

我們更期待讀者給我們的批評和指正。

<div align="right">

香港上海金融企業聯合會副理事長　曹如軍
2019 年 10 月 4 日於香港

</div>

書　　名：《滬港融慧》

主　　編：曹如軍　季 輝

責任編輯：曾浩榮　王新源

裝幀設計：馮自培

出　　版：香港文匯出版社有限公司
　　　　　香港仔田灣海旁道七號興偉中心 29 樓

電　　話：2873 8288

發　　行：香港聯合書刊物流有限公司
　　　　　香港新界大埔汀麗路 36 號中華商務印刷大廈 3 字樓

電　　話：2150 2100

印　　刷：美雅印刷製本有限公司
　　　　　香港九龍觀塘榮業街 6 號海濱工業大廈二期 4 字樓

版　　次：2019 年 11 月初版

國際書號：ISBN 978–962–374–708–0

定　　價：港幣 128 元